현대 미술
투자
교과서

현대 미술 투자 교과서

도쿠미쓰 겐지 지음 | 황소연 옮김 | 문정민 한국어판 감수

Angle Books

호황과 불황을 관통하는
미술 투자의 황금률

코로나19 팬데믹 이후 한국 미술 시장은 10여 년 만에 다시 호황기를 맞이하였습니다. 온라인 거래에 익숙하고 NFT와 같은 새로운 형식에 저항성이 없는 MZ세대의 경제적 성장과 맞물린 덕분입니다. 특히 SNS를 통해 드러나는 셀러브리티들의 관심은 파급력이 커서, BTS 멤버 RM이 방문한 전시회는 일명 'RM 투어'로 인기를 끌며 일반인들에게 빠르게 확산되었습니다. 하지만 한국은 미술 소비를 위한 정보 공유에는 강한 반면, 유독 비전문가의 개별적인 경험과 견해에 대한 의존성이 높은 상황입니다. 아직 작품 평가 및 수집에 대한 자신만의 철학을 세우지 못한 컬렉터가 많기 때문입니다. 더 멀리 도약하기 위해 발판을 다

지는 지금, 미술 시장 입문서이자 가치 평가의 중심을 잡아주는 이 책의 출간이 반가운 이유입니다.

저자는 미술 작품 거래에 관한 기존의 보수적인 시각에서 벗어나 최신 미술 시장의 보편적인 시류를 예리한 시각으로 읽어냅니다. 또 한편으로는 글로벌 시장은 물론 일본 미술 시장의 특이성을 파악할 수 있는 내용까지 담아, 일본 현대 미술에 관심 있는 분들은 요긴한 정보를 얻을 수 있을 것입니다.

한국과 일본의 유사점과 차이점을 살펴보는 것은 이 책의 재미 요소이기도 합니다. 한국은 일본과 마찬가지로 애니메이션을 보고 성장한 세대가 지금의 30~40대 경제 주력층을 형성하고 있습니다. 때문에 서로 비슷한 취향과 감성을 공유하고 있어 유명 일본 작가가 한국에서도 인기를 끄는 경우도 많습니다. 또한 한국처럼 내수 시장은 만화같이 친근함을 주는 작품이 인기를 끌고 있다는 것도 흥미로운 점입니다. 특정 화풍과 작가의 작품을 선호하는 현상도 한국과 유사합니다.

그러나 다른 점도 분명하게 존재합니다. 한국 미술 시장은 짧은 시간에 팽창하면서 인기 작가 위주로 수요가 급증하여, 편중된 관심으로 인해 작품가의 폭등 또는 폭락이 우려되는 실정입니다. 완판 작가와 소외된 작가군의 차이가 극명해질수록 균형 있는 미술 시장 형성이 어려워집니다. 이러한 악순환의 고리

를 끊고 건강한 미술 시장으로 거듭나기 위해서는 아트 컬렉터 개개인의 흔들리지 않는 철학과 여유로운 자세가 매우 중요합니다. 이 책을 살펴보며 아트 컬렉터의 역할과 태도에 대해 생각해보는 계기를 마련했으면 하는 바람입니다.

해외 유수의 갤러리들이 서울에 앞다투어 지점을 내고 톱티어Top-tier 아트페어인 프리즈Frieze가 서울에 론칭하는 현 시점, 한국 시장이 아시아의 허브로 부상할지 귀추가 주목되고 있습니다. 한국 미술 시장은 GDP 대비 0.02% 정도의 규모로, 선진국 수준인 0.1~0.2%와 비교해볼 경우 아직도 몇 배의 성장 가능성이 있다고 할 수 있습니다. 한국은 미술품에 관세가 부과되지 않고 6천만 원 미만이거나 생존한 국내 작가의 작품을 거래할 경우 과세가 되지 않습니다. 또한 법인이 환경 미화를 목적으로 미술품을 취득하면 작품당 1천만 원 한도로 손금산입이 가능하고, 1백만 원 이하 미술품 구입 비용은 문화접대비에 포함되는 등, 세제 혜택이 다양합니다. 게다가 '이건희 컬렉션'을 계기로 활발한 논의가 진행된 상속세 미술품 물납제도가 2023년부터 시행될 예정이라 합니다. 이와 같이 미술품에만 적용되는 유리한 혜택을 잘 활용하면, 아트 컬렉팅은 다른 투자와 다르게 위험성을 탄력적으로 컨트롤하며 문화생활도 겸비할 수 있는 매력적인 재테크 수단이 될 것입니다.

저자는 "장기적인 안목으로 접근하는 미술 사업과 미술 투자만이 성공할 수 있다."라고 힘주어 말합니다. 이는 저자가 미술 투자 외길을 걸어왔기에 단언할 수 있는 금언이자 시대를 초월하는 투자의 황금률이 아닐까 합니다. 만약 미술품 구입으로 단기간에 큰 수익률을 낼 수 있다고 주장하거나, 자본의 증식을 위해 지금 당장 투자에 뛰어들라고 종용했다면 이 책을 추천할 수 없었을 것입니다. 성급한 투자는 미술계의 생리를 이해하지 못한 발상이기 때문입니다. 주식이나 부동산 투자에도 예기치 못한 가격 하락이 있는 것처럼, 미술품도 작가의 개인적 상황이나 세계적인 경제 상황 등 여러 가지 이유로 가격 상승과 하락이 생길 수 있습니다. 그러나 이 책의 내용을 참고하여 보유 기간을 길게 잡고 포트폴리오를 짠다면 개별적으로는 작품가가 오르지 않더라도 컬렉션 전체의 가치는 높아질 수 있습니다. 장기적인 안목은 바로 여기서 빛이 납니다. 시간을 들이고 공을 들이는 과정을 통해 컬렉션에 깊이와 여유가 생기는 것입니다.

물론 좋은 작품을 수집하기 위해서는 무엇보다 충실히 미술품을 탐구하고 공부하거나 전문가의 도움을 받는 과정이 필요합니다. 이렇게 리스크를 최소화하는 방향으로 컬렉션을 꾸려 나가면서 작품을 즐기는 여유를 가질 수만 있다면 미술품 구입은 더없이 좋은 문화 향유이자 투자 포트폴리오로 자리 잡을 것입니다.

많은 현대인들이 망각하고 있지만 그림을 그리고 유희를 추구하는 것은 인류의 본능입니다. 이 책을 계기로 예술 작품과 함께하는 라이프 스타일을 자연스럽게 받아들인다면 더욱 풍성하고 윤택한 삶을 살아갈 수 있을 거라 생각합니다. 앞으로의 컬렉팅 여정에 이 책이 믿음직스러운 길라잡이가 되어주리라 믿습니다.

문정민 문아트앤마스터스 대표

목 차

목 차

'투자의 눈'으로
미술품을 감상하다

이질적인 것에

호기심을 갖는 사람일수록

훌륭한 컬렉션을 꾸릴

가능성이 높다.

색다른 작품에는 새로운 가치가

숨어 있기 때문이다.

싫어하는 작품을 만나더라도
고개를 돌리지 않는다.
싫어하는 작품을 안다는 것은
좋아하는 작품을 알아내는 데
훌륭한 단서가 된다.

미술 감상에서
미술 투자로 시야를 넓히려면

자산 가치가 있는 컬렉션을 만들어가다

미술의 이해를 통해 습득한 교양은 크게 두 가지 측면에서 도움이 된다. 하나는 예술가의 내면세계를 느낄 수 있다는 점이며, 또 하나는 훌륭한 작품 컬렉션을 만들 수 있다는 점이다.

우선 예술가, 아티스트란 어떤 사람들이며, 아티스트의 세계를 안다는 것이 어떤 의미인지 알아보자.

아티스트란 타고난 재능과 탁월한 센스로 예술 활동을 영위하는 사람이 아니다. 물론 예리한 감수성으로 중무장한 아티스트도 있겠지만 일반인보다 반드시 감성이 뛰어나다고 단정 지을 수는 없다. 예술가와 비예술가의 다른 점이라면 풍부한 감성이 아니라 마르지 않는 창작 의욕이다. 아티스트의 경우, 끊임없이 창작하려는 욕구가 일반인과는 비교도 할 수 없을 정도로 강

렬하다. 요컨대 아티스트란 늘 무엇인가를 창조할 수밖에 없는 사람인 것이다. 도대체 무엇이 그를 창작의 세계로 몰아넣는지 불가사의할 정도로 항상 다음 작품을 구상하는 사람이야말로 진정한 아티스트라 할 수 있다.

아티스트에게 창작이란 단순 작업이 아니다. 그들은 마치 자신에게 주어진 운명처럼 작품 창작을 받아들인다. 감성이 풍부한 아티스트도 있지만 의외로 그렇지 않은 아티스트도 있다. 실제로 아티스트를 만나보면 패션 감각이 형편없는 사람도 있고 소지품이나 옷차림에 전혀 신경 쓰지 않는 사람도 많다.

우리가 아티스트의 창조성을 접하는 시간은 인간의 근원적인 창작 의욕을 오롯이 감지하는 순간이다. 감수성이 풍부한 사춘기 시절에는 세상 모든 것들이 신비롭게 보이고 창작열로 불타오르지만, 학교를 졸업하고 사회 구성원으로 활동하면서 복

잡한 인간관계와 다양한 사회적 압박에 부딪치며 솟구치던 창작
욕구가 자신도 모르는 사이에 시들해진다.

이처럼 잊고 지내던 이상과 열정을 되살려주는 것이 바
로 예술이다. 단순히 이익이나 실용성만으로 인간이 움직이지
않는다는 진실을 깨닫게 해주는 촉매제가 예술인 것이다. 미
술 작품을 감상하는 동안 작가의 의도를 상상하고 작가의 세
계관을 읽어내면, 경제나 사회를 초월한 예술가의 창작 목적
을 엿볼 수 있다. 독창적으로 창조한 아티스트의 작품을 보
는 순간 전해지는 감동은 이 세상을 살아가는 보통 사람들의
마음을 정화시켜주고 생동감 넘치는 활력을 불어넣어 준다.

다음으로 훌륭한 작품 컬렉션을 만드는 데 도움이 된다는 점도
짚어보자. 이는 다시 말해 미술 소양을 통해 자산 가치가 있는 좋
은 작품을 수집할 수 있게 된다는 뜻이다.

명작을 구입하려면 수많은 미술품을 실제로 접해봐야 한
다. 미술관은 물론이고 유명한 아트페어art fair에 전시된 진품을
직접 만나봄으로써 자산 가치가 높은 미술품을 직감적으로 골라
낼 수 있게 된다. 또한 미술사의 맥락이나 미술가의 콘셉트를 파
악함으로써 그 작가의 가능성을 가늠할 수도 있다.

서양의 지식인들은 각종 모임에서 잘난 척하기 위해서가
아니라, 앞으로 자산 가치가 오를 만한 작품을 간파하기 위해 미

술 교양을 쌓는다. 작품을 보는 순간 그 자리에서 구입하지 않으면 구매 기회를 영영 놓치게 될지도 모르는 것이 미술품의 특징인 만큼, 걸작을 접할 때 망설임 없이 구입할 수 있는 안목은 컬렉터가 갖추어야 할 역량이다. 그런 의미에서도 예술 작품을 끊임없이 감상하고 미술 관련 교양을 익히는 일은 매우 중요하다.

미술품 컬렉팅이라고 하면 재벌이나 갑부를 떠올릴지도 모르지만, 주어진 예산에서 완성도 높은 작품을 수집해나간다면 일반인 또한 탁월한 컬렉션을 완성하는 일이 결코 헛된 꿈은 아닐 것이다.

월급만으로 4천 점의 컬렉션을 만든 보겔 부부

최근 우주여행으로 유명세를 떨친 마에자와 유사쿠前澤友作가 2017년, 미국의 낙서 화가 장 미셸 바스키아Jean Michel Basquiat의 작품을 1억 1,050만 달러(한화 약 1,381억 원)에 낙찰 받았다는 소식은 당시 엄청난 반향을 일으켰다. 이런 미술 관련 기사를 접하면 미술품 구입은 일부 부유층만 가능하다고 생각할지 모르지만 전혀 그렇지 않다.

2008년 미국에서 제작된 다큐멘터리 영화 <허브 앤 도로시Herb and Dorothy>는 뉴욕에 사는 우체국 직원인 허버트 보겔Herbert Vogel과 도서관 사서인 도로시 보겔Dorothy Vogel 부부를 그

린 이야기다. 자신들의 월급 내에서 구입하고, 좁은 아파트에 수집한다는 컬렉션 기준을 세우고 두 사람이 꾸준히 모은 미술품은 4천 점이 넘었다. 마침내 보겔 부부는 미국 국립미술관인 내셔널 갤러리에 2천 점 이상의 작품을 기증했다. 미술을 향한 두 사람의 멋진 사랑이 많은 사람들의 마음을 움직인 미술계 미담으로 영화까지 만들어진 것이다.

세계 무대에서 활약하는 일본의 예술가인 나라 요시토모Nara Yoshitomo의 개인 소장 컬렉션이 2013년 4월 5일, 경매회사 소더비Sotheby's 홍콩에 출품되었다. 경매 총 추정가는 대략 1,800만 홍콩달러(한화 약 27억 원)였는데, 이 금액을 훌쩍 뛰어넘는 4,100만 홍콩달러(한화 약 62억 원)에 낙찰되었다.

경매에 선보인 나라 요시토모의 컬렉션은 개인 수집가가 소장한 작품 35점으로, 현재 해외에 거주하는 이 컬렉터는 오래 전부터 나라의 화풍에 매료되어 1988년부터 2006년까지 20년 가까이 아크릴화, 드로잉, 판화 등의 작품을 꾸준히 수집해왔다고 한다. 나라의 초기 드로잉은 몇만 엔, 페인팅이라도 몇십만 엔 선에서 구입할 수 있었는데 지금은 당시 구입액보다 가격이 100 배나 급등한 작품도 있다.

컬렉터는 나라 요시토모가 세계적인 명성을 얻기 훨씬 전부터 나라의 후원자로 지원을 아끼지 않았고, 작품 수집을 통해 작가의 발자취를 따라가는 여행을 떠나거나 작가와 직접 교류

하는 등 미술품 수집을 인생의 중요한 부분으로 여겼다고 한다. 나라 요시토모의 경매 결과는 앞으로 자신이 흠모하는 미술품을 수집하려는 컬렉터들에게 굉장히 고무적인 사건이 되지 않을까 싶다.

미술품을 수집하는 일은 결코 허영이나 사치가 아니라 정해진 금액 내에서 인생을 즐기는 훌륭한 취미이기도 하다.

그림에 옳고 그름이 존재하지 않듯이 어떤 미술품을 어디에서 구입하느냐에 대한 답은 구매자의 자유다. 길거리나 여행지에서 우연히 마주친 작품에 운명적인 만남을 느끼고 즉석에서 구입하는 사람도 있을 것이다. '이 그림, 갖고 싶어!' 하는 돌발적이면서도 강렬한 충동이야말로 미술품을 소유하는 가장 첫 번째 이유다.

하지만 좋은 작품을 소장하고 더 나은 컬렉션을 꾸리기 위해서는 잠시 멈춰 서서 냉철하게 생각해볼 필요가 있다. '이 그림은 정말 내가 간절히 원하는 작품인가?', '이 돈을 주고 살 만한 가치가 과연 있을까?', '판매처는 신뢰할 수 있을까?' 등의 질문에 명쾌하게 답할 수 있어야 한다.

미술품 구매는 싸구려 쇼핑이 절대 아니다. 그렇기에 여러 의미에서 만족할 만한 구입을 모색했으면 한다. 현명한 미술품 구매자가 되기 위해서라도 미술을 공부해야만 하는 것이다.

이쯤 되면 '미술품 구입, 너무 어렵고 부담스러운 것 같은 데' 하고 지레 겁먹는 독자도 있을지 모르지만, 조금만 지식을 갖추고 경험을 쌓아나가면 누구나 자신이 원하는 작품을 찾아내고 개성 넘치는 컬렉션을 만들어갈 수 있다.

그럼 좀 더 구체적으로 자산 가치의 관점에서 미술을 이야기해보자.

미술은 두고두고 가치가 상승하는 성장형 자산

다양한 예술 분야 가운데 미술의 두드러진 특징을 꼽는다면 음악, 연극, 영화 등의 문화는 플로flow형 (눈앞에 흘러가는 유형)이지만, 미술 작품은 스톡 stock형 (자산으로 축적되는 유형)이라는 점을 들 수 있다.

예술을 인생 경험이나 찰나의 즐거움으로 삼는 것은 문화를 소비하는 '플로형' 사고법이고, 예술을 수집하고 가치를 높여가는 것은 문화를 저축하는 '스톡형' 사고법이다. 아무래도 불황의 시대에서는 플로형보다 착실하게 쌓아가는 스톡형 예술이 주목을 받게 마련이다.

그렇다면 미술품과 일반 상품의 가장 큰 차이점은 무엇일까? 애초에 미술품은 세상에 오래오래 남기는 것을 목적으로 만들어진다는 점이다. 일반 상품처럼 그때그때 편리성과 실용성

을 위해 만들어진 제품이 아니기 때문에 예술품의 경우, 소비한다는 관점이 존재하지 않는다. 소비하지 않고 남기는 것이 목적이므로 작가가 창작할 때는 자신이 세상을 떠난 후 오랫동안 살아남는다는 사실을 염두에 두고 작품을 완성해나간다. 세상에서 사라지지 않기에 미술가는 세상을 떠났지만 사후에 평가받는 작품도 많다.

따라서 원래 미술은 유행과는 거리가 멀다. 한 시대를 살아가며 사회 정세나 사회 문제를 작품에 드러낼 때도 있지만 이는 유행과는 다른 차원이다. '지금'이라는 시대를, 미술이라는 창을 통해 비추는 행위인 것이다.

이밖에도 미술의 본질을 한마디로 규정하면 '미술은 문화활동'이라고 말할 수 있다. 우리는 미술이 문화생활, 즉 엔터테인먼트의 일부분이라는 점을 종종 망각하는 것 같다. 다만 미술이 음악이나 연극, 영화와 같은 엔터테인먼트와 다른 점이라면 미술은 최소한의 지식이 필요한 엔터테인먼트라는 점이다.

물론 사전 지식이 없어도 미술품을 보고 느낄 수는 있겠지만, 제대로 감상하려면 작품 관련 정보와 지식이 필요하고 작품을 구입할 때도 소양을 갖추고 있어야 완성도 높은 컬렉션을 만들 수 있다. 미술 지식은 책상에 앉아서 공부하는 것보다 미술품을 직접 눈으로 확인함으로써 폭넓게 갈고닦을 수 있다. 되도록 수준 높은 미술품을 하나라도 더 많이 접하는 쪽이 미술 교

양을 쌓는 데 도움이 된다는 것은 두말하면 잔소리다. 부지런히 미술품을 감상하는 과정에서 참신하면서도 인상적인 작품을 발견할 수 있다.

한편 작품 이면에 내재된 작가의 의도와 관련해서는 완벽하게 이해할 필요도 없고, 온전히 알아야 할 필요도 없다. 무엇보다 보는 사람의 감상이 중요하며, 이해하기 어려운 작품이 세상에서 높이 평가받는 일은 아주 드물기 때문이다. 3분 내에 설명을 듣고 이해할 수 있는 미술품이 아니라면 후대에 살아남기 어렵다. 이처럼 미술은 가만히 앉아서 공부하는 것이 아니라 수준 높은 작품을 꾸준히 감상함으로써 지식을 획득하고 묘미를 즐길 수 있는 엔터테인먼트인 것이다.

아울러 미술을 통해 이익을 창출하고 싶다면 먼저 미술의 본질을 이해해야 한다. 주위 환경이 시시각각 변화하는 가운데 사업 모델 측면에서 유행이 존재할지도 모르지만, 미술은 단기적인 유행에 휩쓸리지 않고 장기적인 관점에서 생각하는 것이 바람직하다.

미술의 본질이 '작품으로 오래오래 남기는 일'이면서 동시에 '문화 활동'임을 떠올린다면 작품의 단기 매매로 이익을 얻으려는 비즈니스는 성립 자체가 불가능함을 알 수 있다. 젊은 작가의 성장을 돕고 초기 비용 부담을 감내하면서도 장기적인 비전

으로 수익을 올리겠다는 마인드를 정립하지 않는 한, 미술 관련 사업은 술술 풀리기 어려울 것이다. 요컨대 장기적인 안목으로 접근하는 미술 사업과 투자만이 성공할 수 있다.

또한 미술이 문화 활동이라는 점을 상기한다면 미술을 보여주는 방법, 즐기는 방법, 소통 방식도 심도 있게 논의해야 한다. 전시 장소 선택, 전시 방법, 갤러리 관계자와 작가의 의사소통, 이를 온라인으로 보여주거나 도식화하여 전달하는 배려도 엔터테인먼트에서는 필요하다.

실제 해외 대형 경매에 참가해보면 경매를 진행하는 경매사와 응찰자 사이에서 되풀이되는 쇼가 장관이다. 미술품 경매에 참가한 응찰자도 경매사가 연출하는 분위기에 흠뻑 취해서 기꺼이 작품을 구입하게 된다.

미술 시장에서 고급스러운 이미지나 화려하게 보이는 포장도 마케팅 전략상 필요하겠지만, 무엇보다 미술은 재미나게 즐길 수 있는 문화라는 사실을 으뜸으로 염두에 두었으면 한다. 이처럼 미술의 본질을 이해하고 장기적인 관점에서 미술 투자를 생각하지 않으면 첫 단추를 잘못 채울 가능성이 높다.

평생 동안 조금씩 발전하는 아티스트의 성장에 발맞추어 아트 비즈니스도 작가와 미술품 구매자가 비전을 공유하고 일생 동안 사업을 차곡차곡 쌓아가는 데 기쁨을 찾아야 할 것이다.

문화생활과 자산, 두 마리 토끼를 한꺼번에

미술품이 소비를 목적으로 만들어진 상품이 아닌 이상, 미술품 구매는 자산 가치로 충분히 이어질 수 있다. 동시에 작품 감상은 인생을 더욱 풍요롭게 해주는 문화생활이다. 미술품을 통해 문화 향유와 자산 증식이라는 두 마리 토끼를 거머쥘 수 있는 셈이다. 요컨대 미술 투자란 지적인 게임인데 바로 이 점이 미술의 오묘한 묘미이기도 하다.

또한 금융 자산과 비교해도 미술품 투자의 매력은 돋보인다. 자산으로서 상승폭이 크고 주식처럼 휴지 조각으로 전락할 위험도 거의 없으며, 매매하지 않고 집 안에 걸어두면서 두고두고 즐길 수 있기 때문이다.

그렇다면 투자 가치가 높은 미술품을 어떻게 찾아낼 수 있을까?

미술품을 구입할 때 일시적인 감정은 되도록 배제하고 작품의 질을 판단할 수 있어야 한다. 또한 미술의 역사, 작품의 맥락, 트렌드를 이해해야 한다. 미술사적 가치는 수많은 작품을 접하지 않으면 파악하기 어렵고 미술계에 오랫동안 몸담고 있는 전문가가 아니라면 작품을 정확하게 평가하기 쉽지 않다.

다만 초보 컬렉터라도 미술품의 가치를 판단할 때 도움을 얻을 수 있는 지표가 한 가지 있다. 바로 작가의 캐릭터에 주목

하는 일이다. 사업에 투자할 때 비즈니스 모델뿐 아니라 경영자를 면밀히 살펴보듯이, 미술품을 구매하기 전에 아티스트의 성향이나 비전을 알아보는 작가 탐구는 매우 중요하다.

덧붙이자면 필자도 미술계 관계자로 미술의 재미를 알리기 위해서 고민하는 것은 물론이고, 작가의 성장에 도움이 될 만한 일을 늘 궁리하고 있다. 고객이 투자자 관점에서 소액부터 조금씩 미술품을 구입하기 시작하고 다채로운 활동을 경험하는 과정은 매우 중요하다. 자신이 진정으로 좋아하는 작품을 만나고 작가와도 교류하면서 궁극적으로 이익을 창출하는 일련의 과정이, 장차 문화계를 짊어질 젊은 아티스트의 성장에도 보탬이 되기 때문이다.

미술품을 수집하면 다음과 같은 장점이 있다.

- 가까이 두고 매일 감상하면서 정신적인 충만함과 위안, 안정감을 얻을 수 있다.
- 자산 가치가 올라가면 수익을 창출할 수 있다.
- 작가를 실질적으로 지원해주는 든든한 후원자가 될 수 있다.
- 아티스트나 컬렉터 동료 등 미술을 통해 교류와 만남의 기회를 얻을 수 있다.
- 미술관에 작품 기증이나 대여를 통해 문화 양성에 이바지할 수 있다.

이처럼 미술품 컬렉팅의 장점은 수없이 많지만, 단점은 찾기 어렵다.

만약 여러분이 미술을 좋아한다면 작품 감상에 그치지 말고 미술품 투자에도 관심을 가졌으면 한다. 그도 그럴 것이 미술품 감상(시간 투자)은 작가가 선사하는 문화적 가치를 획득하는 일(미술 투자)로 자연스레 이어질 수 있기 때문이다. 말하자면 미술 투자란, 될성부른 작가를 꿰뚫어보고 그 작품을 구입해서 사회 문화 발전에 공헌하고 자신의 감성과 교양을 갈고닦으면서 이익을 극대화하는 선순환을 이끌어내는 원동력인 셈이다.

미술 투자를 처음 시작할 때는 이해하기 어려운 작품도 있다 보니 진입 장벽이 높다고 느낄지 모른다. 하지만 우선은 자신의 감성을 따라가면서 끌리는 작품을 선택하는 도전이 필요하다. 일단 첫걸음을 뗀 다음 이 책을 읽으면서 투자에 활용할 수 있는 미술 지식을 조금씩 쌓아간다면 분명 미술 투자의 맥을 찾을 수 있을 것이다.

투자를 위한
미술을 들여다보다

안정적인 우상향 수익을 보이는 미술 투자

미술의 특징을 안전성, 수익성, 유동성 측면에서 다른 금융 상
품과 비교해보자.

안전성 　미술품도 채권과 마찬가지로 가격 폭락에 따라 원금
손실이 발생할 수 있다. 하지만 주식처럼 기업 도산으로 실질 가
치가 제로가 되는 최악의 상황을 맞닥뜨리는 일은 없다.

수익성 　주식보다 압도적인 수익을 올릴 수 있다. 다만 고수
익은 장기 투자에 국한된 이야기로, 단기 매매에서는 수수료가
높기 때문에 오히려 원금 손실을 초래하는 경우도 있다.

유동성 　미술품은 장기 보유가 전제이다. 매도하고 싶을 때 시
장에서 바로 팔린다는 보장이 없기 때문에 환금성이 떨어지고

유동성도 낮다.

이와 같이 안전성, 수익성, 유동성에서 미술품과 금융 상품을 비교하면 미술 투자의 이점을 찾기 어려울지도 모른다. 하지만 오랜 기간 동안 미술품을 소장하면 금융 상품에 비해 리스크가 적고 수익이 훨씬 높아짐을 알 수 있다. 따라서 경기 하락으로 금융 상품의 가치가 낮아질 때 미술은 매력적인 투자처임에 분명하다.

다만 성공적인 미술 투자를 위해서는 정확한 정보가 필요하고, 확실한 정보를 토대로 좋은 작품을 선택하지 않으면 금융 상품보다 운용 수익이 훨씬 낮아질 수 있음을 숙지해야 할 것이다.

아트테크는 단타가 아닌 장기 가치 투자

주식 투자의 진정한 의미를 찾으려면 투자자는 돈을 내고, 투자자 대신 경영자가 기업을 경영하여 이익을 나누는 자본주의의 기본 이념을 이해하는 것이 지름길이다. 다시 말해 투자자가 직접 일하는 것이 아니라 투자 기업에 부분적인 오너십을 갖고 투자처 임직원들의 기업 활동을 통해 얻어진 수익의 일부를 기업과 분배하는 것이다.

이때 투자자는 시시각각 주가를 확인하며 매매하는 단타 매매자와 같은 투기적인 시각을 가져서는 안 된다. 장기적인 안목에서 이익을 창출할 수 있는 기업을 꿰뚫어보는 투자적인 시각이 중요한 것이다. 이와 같은 장기 투자 사고법은 미술 투자에도 똑같이 적용된다.

주식, 채권 등의 금융 상품과 비교했을 때 미술 투자만의 장점과 단점이 존재한다. 우선 주식과 달리 미술 투자의 경우 작품 자체를 감상하는 문화 활동으로써의 가치가 있다. 반면에 금융 상품에 비해 정보가 턱없이 부족하다는 단점 또한 지니고 있다. 정량적인 데이터는 경매 낙찰 가격뿐이고, 정성적인 데이터도 전시회 경력 정도에 그친다. 게다가 미술품의 가치는 이성보다는 감성으로 결정될 때가 더 많다. 그런 의미에서 미술 투자는 확실성이 제로에 가깝다고 말할 수 있다.

거듭 지적했듯이 미술 투자의 기본은 장기 투자로, 단기 수익을 원한다면 다른 금융 상품에 투자하는 것이 훨씬 현명하다. 또한 작품이라는 미술품뿐 아니라, 작가라는 '사람'에 투자함으로써 보람을 느낄 수 있다는 점을 미술 투자의 매력으로 꼽을 수 있다. 물론 주식 투자에서도 경영자 리스크를 살펴볼 필요가 있겠지만 이는 어디까지나 비즈니스 모델이나 브랜딩을 포함한 경영자 캐릭터의 한 부분에 국한된 것이다. 그 반면 미술 투자에

서는 작가 개인의 가치와 작품의 가치가 일치할 정도로 사람 자
체에 대한 투자 측면이 강하다.

요컨대 작가가 성장하면서 얼마나 많은 사람의 공감을 이
끌어내는 작품을 창조할 수 있느냐를 모색하는 것이 미술 투자
의 핵심이다. 이와 달리 '이 그림은 얼마나 가격이 오를까?' 하며
눈앞의 시세만 좇는 것은 투기에 가까운 미술품 거래 방식이다.

전자는 아티스트의 지속적인 발전을 진중하게 살피면서
구입 작품을 선택한다면, 후자는 시세 차익만을 노리고 여러 정
보를 동원해 그림을 구매하려고 한다. 같은 맥락에서 이미 어느
정도 성공한 중견 작가의 작품을 보유하는 일은 투자자 개인의
사회적 위치나 안정적인 자산 증식에는 도움이 될 테지만, 작가
개인을 응원하고 성공을 바라는 미술 투자 고유의 의미는 미미
하기 때문에 투자보다는 투기에 가까운 행동이라고 말할 수 있
을 것이다([도표 1] 참고).

록펠러 가문의 미술 투자 원칙, '무명과 다량'

국경은 물론이고 산업 전반에 걸쳐 경계가 허물어지고 있는 현
대 사회에서 자국의 전통 문화만 고집하면 외면당하기 십상이
다. 이런 작품은 컬렉터들에게 이국 문화의 공예품 정도로 비쳐
지기 때문이다. 표현 방법은 작품에 따라 천차만별이지만, 전 세

	미술 투기	미술 투자
관심 대상	미술품	작가(성장 가능성)
관심 포인트	가격 상승	가치 증대
구매 특징	개인의 관심이나 흥미보다 가격 상승만을 노리고 작품을 구매한다.	개인의 취향을 중요시하면서 진실로 가치 있는 작품을 수집한다. 미술품 구매를 통해 문화 발전에 기여한다.
문화적 영향	없음	있음
시간과의 관련성	단기 시점	장기 시점
구매 시 판단 근거	작가의 인지도, 경매 낙찰 가격	트렌드 전체를 조감한 미술 시장의 촉

[도표 1]

계 컬렉터들은 작품의 특징을 나라별 문화로 구분해서 생각하지 않는다. 아트 컬렉터는 각국의 문화적인 특징에 주목하는 것이 아니라 금융이나 부동산 등의 자산 항목에 미술품을 포함시켜 자산 포토폴리오를 짜고 리스크 관리를 하며 미술 투자를 하고 있는 것이다.

이처럼 전문 컬렉터가 존재하는 현실에서 실제로 미술을 즐기면서도 안정적인 수익을 올리는 성공 투자는 주식이나 부동산 투자에 비해 훨씬 어렵다. 만약 완벽한 안전 투자를 원한다면 앤디 워홀Andy Warhol을 비롯한 대가의 고액 작품만 구입하는 것이 정답일지도 모르겠다. 젊은 아티스트와 비교하면 가

격 상승률은 낮지만 손해 보지 않는 투자임에는 분명할 테니까 말이다.

하지만 아무리 미술계의 큰손이라도 고액 작품만 구입하는 전문 컬렉터는 드물다. 미국의 명문가 록펠러Rockefeller 가문은 '무명과 다량'을 원칙으로 미술품 수집을 실천하고 있다. 이런 투자 방식은 스타트업 기업에 투자하는 행위와 비슷한데, 차이점이라면 단기간에 결과물을 내야 하는 스타트업 기업과 달리 미술 투자는 단기 성장을 목표로 삼지 않는다는 점이다.

전문 투자회사의 경우, 스타트업과 비교했을 때 비교적 더디게 성장하는 스몰 비즈니스에서 투자 가치를 찾지 않는다. 투자회사 방식은 '하이 리스크, 하이 리턴high risk high return' 즉 고위험 고수익을 겨냥한 것으로, 50개 기업에 투자했을 때 49개 기업이 실패해도 한 기업이 100배 수익을 올린다면 성공한 투자라고 생각한다.

미술 투자는 스타트업 투자와는 다르게 이익을 선사할 아티스트로 성장할 때까지 꽤 긴 시간이 필요하다. 하지만 장기적인 운용을 고려하는 전문 컬렉터 관점에서는 앞으로의 발전 가능성이 엿보이면서도 아직 가격대가 높지 않은 작품에 훨씬 매력을 느끼게 마련이다.

현대 미술 투자는 치열한 정보전이다

단지 거실에 장식할 목적으로 미술품을 구입하는 사람은 많지 않을 것이다. 물론 '명작을 늘 가까이 두고 보고 싶어서'라는 미술품 구매 동기도 나쁘지 않겠지만, 현대 사회에서 단순히 인테리어 목적으로 그림을 사는 일은 조금 아깝다는 느낌이 드는 것이 솔직한 심정이다.

최근에는 작품 콘셉트가 마음에 들어서, 작가를 후원하기 위해, 자산 가치를 생각해서 등등 미술품 구입 목적이 다변화하는 추세다.

실제로, 투자를 위한 미술품 구매자들 중에도 해당 작품을 처분한 뒤에 얻어진 수익금으로 앞으로 성장 가능성이 엿보이는 작가의 작품을 다시 구입하는 후원자가 늘어났다. 반면에 개인의 취향은 도외시한 채 오직 '정보'만 믿고 미술품을 사는 사람도 있다. 갤러리 완판 작가 정보나 경매 낙찰가를 분석해 자산 확대 수단으로 미술품을 활용하는 사람들이다.

이처럼 미술은 장식품, 기호품, 문화 활동, 자산이라는 다양한 측면을 아우르는 예술이다. 따라서 미술품 구매자는 저마다 목적에 맞게 구입하면 된다. 영원히 소장만 하고 싶다면 미술품의 자산 가치를 굳이 따질 필요가 없을 것이다. 순수하게 자신의 감성을 믿고 마음에 드는 작품을 구입하면 충분하다.

하지만 자산 증식을 생각하며 미술 투자를 한다면 무엇보다 정보가 필수적이다. 실제로 갤러리의 판매 현황이나 경매회사 거래 가격 등의 정확한 데이터를 바탕으로 작품을 구매하는 30대 젊은 경영자들이 눈에 띄게 늘고 있다. 이런 부류의 컬렉터들은 일본의 현대 미술가 고키타 도모오 Gokita Tomoo 나 일본의 스타 조각가 나와 고헤이 Nawa Kohei 처럼 포스트 무라카미 다카시 Murakami Takashi 나라 요시토모를 꿈꾸는 아티스트의 작품이 경매 시장에서 활황이라는 정보가 나오면 곧장 경매장으로 달려간다. 최근에는 일본 후쿠오카 출신의 일러스트레이터인 키네 KYNE, 마에자와 유사쿠가 컬렉팅하고 있는 이다 유키마사 Ida Yukimasa의 작품 가격이 일본 경매 시장에서 급등하고 있다는 정보를 토대로 두 아티스트의 작품을 구입하려는 컬렉터가 급증하기도 했다.[1]

이처럼 블루칩이 되기 직전의 아티스트는 어느 정도 자금에 여유가 있다면 충분히 구입할 수 있고 자산 가치도 확실히 올라갈 것이다.

갤러리 전시회나 해외 아트페어에 적극적으로 발품을 팔

1) 키네의 작품은 한국에서도 거래가 되고 있기는 하나 수요가 많지는 않으며, 이다 유키마사는 아직 한국에 소개된 작품이 없어 국내 인지도가 높지 않다. 이처럼 미술품은 같은 작가의 작품이라도 나라마다 선호도가 다른 양상을 보이기도 한다. 참고로 한국에서 수요가 많은 젊은 일본 작가로는 롯카쿠 아야코 Rokkaku Ayako, 에가미 에츠 Egami Etsu, 마쓰야마 도모카즈 Matsuyama Tomokazu, 시오타 지하루 Shiota Chiharu 등이 있고, 미스터 Mr., 야마모토 마유카 Yamamoto Mayuka를 비롯한 유명 작가도 국내 시장에서 상당히 인기가 많다.

고 갤러리 대표와 친분을 맺어둠으로써 작품 구입을 선점할 수 있는 기회를 손에 넣는 컬렉터도 생겨났다. 이들은 작품 가격 상승을 미리 점치고 발 빠르게 구입하면서 성공적인 미술 투자로 수익을 올리고 있다. 다만 고급 정보를 향유할 수 있는 컬렉터는 미술품 전체 구매자 중에서 극히 일부라는 것이 일본 미술계의 현실이다.

될성부른 작품을 한눈에 알아보는 요령

훌륭한 미술품을 구입하기 위해 가장 중시해야 할 원칙은 정확한 1차 정보를 얻는 일이다. 여기에서 말하는 1차 정보란 자신의 눈으로 작품을 보고 느끼는 정보를 뜻한다.

반면에 인터넷이나 뉴스 기사, 또는 누군가가 작품을 먼저 보고 사회 관계망 서비스(SNS: Social Network Service)에 소개한 글을 2차 정보라고 한다. 아무리 2차 정보를 긁어모아도 타인의 정보를 가공한 것에 지나지 않기 때문에 진실을 왜곡할 우려가 있다.

따라서 본인의 눈으로 확인하는 것이 가장 바람직하다. 특히 미술은 직접 보고 느끼는 체험이 중요한데, 이는 현장에서 작품을 받아들이는 감상이 사람마다 크게 다르기 때문이다.

그렇다면 2차 정보를 맹신했을 때 어떤 부작용이 생길까?

예를 들어 경매 낙찰가라는 누구나 알 수 있는 정보를 토대로, 가격이 오르고 있는 미술품만 구매한다고 가정해보자. 같은 이유로 그림을 사는 구입자가 폭증해 가격 거품이 심해질 수 있다. 묻지마식 인기에 편승하던 경매 거품은 어느 시점에 다다라 결국 폭락하고 만다.

이런 최악의 상황을 피하기 위해서라도 미술관이나 갤러리, 아트페어, 미술 관련 서적이나 웹사이트 등등 자신이 동원할 수 있는 모든 수단을 강구해 되도록 많은 작품을 감상할 필요가 있다. 서양 미술, 고미술, 현대 미술, 회화, 조각, 대형 작품, 소형 작품 등 분야를 한정 짓지 말고 다양한 종류의 미술을 직접 보고 느끼는 것이다.

레스토랑이나 백화점, 호텔이나 사무실처럼 일상생활 속에도 분명 미술은 존재한다. 지금까지 무심코 지나친 호텔 로비나 사옥 벽면에 어떤 것이 걸려 있는지 둘러보자. 물론 벽에 걸려 있는 것은 단순히 장식품으로 미술 작품이 아닐지도 모른다. 하지만 이 모든 것은 컬렉터로서 안목을 키우는 데 훌륭한 교재가 될 수 있다. 이때 유념해야 할 사항은 그 작품을 이해하려고 애쓰거나 작가를 파헤치거나 타인에게 의견을 구하지 말아야 한다는 점이다.

우선 작품을 직접 마주하면서 좋은지, 싫은지, 행복한 느낌이 드는지, 우울한 기분에 젖는지, 어떤 추억을 불러오는지,

상상의 나래를 펼치게 하는지 오롯이 느껴본다. 지금 눈에 들어오는 작품을 보고 어떤 마음의 출렁임이 있는지 가만히 귀를 기울이는 것이다.

혹시 싫어하는 작품을 만나더라도 고개를 돌리지 말고 응시한다. 그도 그럴 것이 싫어하는 작품을 안다는 것은 좋아하는 작품을 알아내는 데 훌륭한 단서가 되기 때문이다.

저마다 취향이 존재하기에 미술에서도 이런 작품이 좋고 이런 작품을 원한다고 스스로 명확하게 의사를 표명하는 사람도 있을 것이다. 하지만 '이 그림은 딱 내 스타일이야!'라고 자신 있게 말할 수 있는 미술품이라도 좀 더 냉철하게 생각해보면 자신이 지금까지 본 작품들, 습득한 지식의 틀 안에서 결론 내린 편협한 결과물일지 모른다. 작가가 유명하다거나 그림 가격이 고액이라거나 평론가의 평점이 높다는 식으로 타인의 입김이 자신의 미술 기호에 영향력을 행사했을 가능성이 높다는 뜻이다. 과연 타인의 감상이 자신의 취향이라고 말할 수 있을까?

실제로 좋은 작품을 구입하려고 발품을 파는 순간, '어머 세상에 이렇게 많은 미술품이 있단 말이야?' 하고 깜짝 놀라는 사람이 대부분이다. 어쩌면 자신이 원하는 미술은 전혀 다른 곳에 있는지도 모른다. 또 예전에 감상한 작품이라도 난생 처음 만나는 기분으로 그림을 접해보자. '아니, 이 그림이 이런 느낌이었나?' 하고 전혀 다르게 보일 테니까 말이다. 요컨대 기존의 취

향은 머릿속 서랍에 넣어두고 전혀 새로운 기분으로 자신이 좋아하는 미술을 찾는 여정을 떠나는 것이다.

미술 투자를 하고 싶지만 작품을 직접 보러 다닐 시간이 없을 경우, 일부러 전문가에게 작품을 선보이고 전문가의 조언에 따라 그림을 구입하는 미술 투자자도 있을 정도로 작품을 접하는 경험치가 중요하다. 특히 감상하는 작품의 질과 양이 모두 중요한데, 작품 감상에 전혀 시간과 정성을 들이지 않고 전해 들은 정보만으로 그림을 구입하면 '투자'가 아닌 '투기'가 될 수 있다는 점을 새겨두었으면 한다.

미술 투자의 매력은 기꺼이 즐기면서 돈을 버는 데 있다. 게다가 직접 눈으로 보고 스스로 머리를 굴려가며 궁리하는 과정이 성공하는 미술 투자로 이끌어줄 것이다.

다음으로 몸소 확인한 1차 정보를 작품 수집에 이롭게 활용하는 방법을 생각해보자. 미술 수집의 첫걸음은 타인이나 미디어 의견을 듣기 전에 스스로 재미와 흥미를 느끼느냐, 느끼지 못하느냐는 물음에 자문자답하는 것이다. '내 생각과 느낌이 정답이야!'라고 말할 수 있을 정도로 자신의 감성에 솔직하게 답하는 것이 중요하다. 이를테면 언론에서는 높이 평가하는 작품이지만 자신에게는 그다지 매력적으로 다가오지 않을 때 주관적인 감상을 더 우선순위에 두어야 한다는 뜻이다.

그 이유는 창작자의 관점에서 생각해보면 단박에 알 수 있다. 미술 분야에서 세기의 걸작을 탄생시킬 때 마케팅은 전혀 도움이 되지 않는다. 창작 이전 단계부터 작가가 팔리는 작품을 시장 조사할수록 대중의 입맛에 맞는 그림만 그리게 된다. 작가가 미술품 구매층을 의식해서 그들의 바람을 충족시키려고 하는 순간, 뻔한 그림만 만들어지는 셈이다.

애초에 잘 팔리는 그림을 의식한 작업과 대척점에 존재하는, 말하자면 지금까지 본 적 없는 발명품에 바로 미술의 존재 가치가 있다. 현대 미술을 정확하게 읽어내기 위해 알아두어야 할 최소한 원칙이 있다면, 가치가 오르는 작품은 '발명품'인 동시에 '강렬한 임팩트'가 있는 작품이라는 점이다.

물론 타인의 평가에 휘둘리지 않고 본인이 끌리는 작품을 만나는 것이 가장 이상적이지만 여기에도 전제 조건은 있다. 마음에 든다는 이유로 즉석에서 미술품을 구입했더라도 장차 그 작품의 가치가 상승할지 어떨지는 확실하지 않다. 따라서 실제로 미술품을 구매하기 전에는 작품을 되도록 보고 또 보고 감상 기회를 늘리는 것이 급선무다. 안목을 넓혀가는 과정에서 전시회 리뷰 기사와 본인 생각과의 차이를 인지하게 된다. 요컨대 1차 정보와 2차 정보의 뚜렷한 간극을 느낄 수 있는 것이다. 그 차이점을 고민하다 보면 인터넷에서 본 사진이나 영상으로 접한 질감이 직접 눈으로 확인한 1차 정보와 조금씩 가까워지는

날이 온다.

이처럼 감상자의 기준이 명확해지면 2차 정보라도 1차 정보처럼 두루 활용하고 나름 취사선택할 수 있다. 이 단계에 도달할 때까지 수많은 걸작을 몸소 만나보았으면 한다. 거듭 되풀이하지만 자신의 눈을 믿고 실제 작품을 직접 보는 것이 가장 으뜸이다. 그러나 인터넷으로 작품을 먼저 접한 뒤에 진품을 보고 1차정보와 2차 정보의 감상을 비교해보는 일도 안목을 키우는 데 도움이 된다.

효율적인 실전 경험을 위해 미리 웹사이트에서 미술품 정보를 충분히 습득한 후 갤러리나 아트페어에서 실물을 확인해보는 방법도 강력 추천한다. 이 과정에서 자신의 내면에 정확한 척도가 생겨 타인의 평가가 아닌 진정으로 좋아하는 미술품을 선택할 수 있게 될 것이다.

스스로 간절히 원하는 작품을 구입했다면, 미술품 가격이 오르지 않아도 충분히 즐길 수 있다. 그런 의미에서도 미술품은 자신의 눈을 믿고 구매하는 것이 가장 바람직하다.

잠재 가치를 찾아내는 미술품 실전 감상법

미술품을 감상한다는 것은 그저 그림을 바라보는 것이 아니다. 제대로 감상하기 위해서는 작품과 진지하게 마주할 필요가 있

다. 그렇다면 작품의 어떤 부분에 주목해야 할까? 우선 그림을 가까운 거리에서 감상한 후 천천히 뒤로 물러나면서 전체를 조감한다.

작품의 인상은 어떻게 변하는지, 어떤 색이 쓰였는지, 표현하고 있는 대상은 무엇인지, 소재는 무엇을 사용하고 있는지, 사이즈, 프레임 등의 형식도 주의 깊게 살펴본다. 더욱이 붓놀림이나 선처럼 작품의 디테일까지 세밀하게 들여다보는 것이다. 각각의 요소가 작품에 어떤 효과를 선사하고 있는지 면밀히 관찰하면서 미술품을 감상한다.

이렇게 여러 미술품을 접하는 과정에서 진실로 마음을 흔드는 작품을 만났다면 어떤 그림인지, 전시된 곳은 어디인지, 어떤 점이 끌렸는지 깨알같이 메모해둔다. 체험과 기록을 통해 다양한 미술을 이해하고 그 가운데 자신의 취향이 또렷해질 것이다.

그럼 이제 다음 단계로 도약할 때다. 실제 작품을 구매하려면 자신이 좋아하는 미술품의 특징을 구체적인 언어로 표현할 수 있어야 한다.

이를 위해 마음에 드는 작품의 메모 내용에서 다음 항목을 자세히 확인해보자.

제목				

작가명

가격

주제	☐ 풍경화	☐ 정물화	☐ 인물화	☐ 추상화	☐ 기타	
기법	☐ 유화	☐ 수채화	☐ 판화	☐ 목조	☐ 청동	☐ 기타
제작 시기	☐ 근대	☐ 현대	☐ 기타			
제작 장소	☐ 미국	☐ 유럽	☐ 남미	☐ 기타		
양식	☐ 추상화	☐ 구상화	☐ 팝아트	☐ 초현실주의	☐ 기타	
기타	☐ 크기	☐ 모양	☐ 색	☐ 두드러진 특징	☐ 기타	

메모

다채로운 형태의 작품을 감상하면서 스스로 작품을 받아들이는 허용량을 늘리는 것도 중요하다. 우선 다종다양한 미술 작품이 존재한다는 사실을 인지하고 그중에서 자신이 좋아하는 미술을 되새김하듯이 검증하는 것이다. 이때 알고 있는 정보량이 적으면 작품 선택에서 실수를 저지르고 만다. 우연히 방문한 갤러리에서 전시 작품을 접하는 순간, 한눈에 매료되어 작품을 구입했다는 이야기를 종종 듣게 되는데, 실제 컬렉션을 꾸려나가면서 컬렉터의 취향이 완전히 달라지는 사례가 훨씬 더 많다.

인간은 과거의 시각 정보를 경험치로 저장해두었다가 눈에 들어오는 사물과 기존의 정보를 비교해본다. 그 결과 난생 처음으로 접하는 그림이라고 판단했을 때, 이질감을 느끼고 애초 자신의 취향에서 배제하는 사람이 있는가 하면 반대로 강렬하게 흥미를 느끼는 사람도 있다. 그런데 이질적인 것에 호기심을 갖는 사람일수록 훌륭한 컬렉션을 꾸릴 가능성이 높다. 왜냐하면 눈에 익숙한 작품은 어디에도 있을 법한 그림이라면, 반대로 색다른 작품은 흔히 볼 수 없는 새로운 가치가 잠재되어 있을 확률이 높기 때문이다.

전 세계 각양각색의 미술 작품을 감상하는 컬렉터 관점에서는 독창적인 작품을 만날 수 있다는 사실이 하나의 즐거움으로 다가온다. 다소 생경한 미술을 이해하는 자세야말로 미술 투자의 기본 마음가짐이라는 점을 깊이 새겨두었으면 한다.

1교시

47

작가의 성장 가능성을
꿰뚫어보는 안목

문화 발전에 이바지하는 아트테크

마음에 드는 미술품을 수집하는 일은 기부 활동으로도 이어진다. 이는 구매자가 지불한 돈의 사용처를 보면 알 수 있는데, 갤러리에서 작품을 구입하면 대체로 구매액의 절반은 갤러리, 나머지 반은 작가의 몫으로 돌아간다. 갤러리에 입금된 금액은 소속 작가의 홍보와 양성에 쓰이고, 작가에게 입금된 금액은 작품의 대가이자 작가의 생활비와 제작비로 활용됨으로써 아티스트의 예술 활동을 지원한다.

요컨대 미술품 구매는 아티스트를 육성하고 창작을 지원하며 문화 발전에 도움을 주는 것이다. 흔히 사회 공헌이라고 하면 소장품을 미술관에 기증하는 일처럼 거창하게만 생각하기 쉽다. 그러나 작품을 구입해서 컬렉션을 일구는 일 또한 예술가의

창작 활동을 후원하는 훌륭한 사회 공헌이다. 작품을 구매하는 모든 컬렉터가 간접적인 공헌을 하는 셈이다.

작품 수집에 그치지 않고 미술품을 사고팖으로써 문화 융성에 보탬이 되는 일도 있다. 예를 들어 수집한 작품 가격의 상승에 따라 매매 차익으로 다시 신진 작가의 작품을 구입하면 결과적으로 미술 시장이 활성화되고, 수많은 젊은 작가들이 작품 활동을 지속하는 데 실질적인 도움을 줄 수 있다.

전도유망한 아티스트의 작품을 구입하는 일은 작가를 위한 기부 활동과 흡사하다. 물론 투자한 신진 작가 스무 명 중에 자산 가치를 올려주는 아티스트는 단 한 사람에 그칠지도 모른다. 하지만 그 한 명이 다른 열아홉 명을 훌쩍 뛰어넘는 투자 수익을 선사해줄 수도 있다. 이것이 바로 컬렉션의 선순환을 불러오는 아트테크의 묘미다.

컬렉터는 아티스트의 재능에 베팅하는 투자자

3교시 부분에서 자세히 소개하겠지만, 현재 일본의 미술 시장 규모는 다른 나라에 비해 현저히 볼품없고 미술품이 투자 자산이라는 인식도 매우 희박하다.[2)]

미술 시장의 경우, 그림이 2차 시장secondary market 에 나왔을 때 비로소 그 자산 가치가 세상에 공개된다. 이는 경매 낙찰가가 공표되기 때문인데, 기업가의 주식이 상장을 통해 일반 공개 시장에서 거래되는 것과 같은 이치다.

스타트업 기업의 자금 투자는 무엇보다 기업가와 투자가의 우호적인 협력 관계에서 출발한다. 마찬가지로 젊고 재능 있는 아티스트를 후원해주는 일부 후견인 같은 컬렉터가 작가의 성장을 돕기 위해 기꺼이 작품을 구매한다.

단기 수익을 기대하지 않고 자산 가치가 소멸될 위험 부담까지 염두에 두면서 더 큰 이익을 그리며 미술품을 구입하는 컬렉터는 스타트업 투자자(엔젤 투자자)와 여러모로 흡사한 면이 있다. 아티스트는 작가라는 개인 사업가이자, 재능을 살려 거장으

2) 아트 이코노믹스Arts Economics에서 집계한 데이터에 따르면 2021년 세계 미술 시장에서 전후Post-War 및 현대 미술 분야 매출액 기준, 한국의 시장 점유율은 전체 시장의 2%에 달한다. 비율로는 소규모이나 이는 미국 47%, 중국 24%, 영국 13%, 프랑스 6%에 이어 다섯 번째에 해당하는 수치로, 한국 근현대 미술 시장이 활발하게 성장하고 있음을 시사한다.

로 발돋움할 기업가이기도 하다. 아티스트의 재능에 베팅하려는 컬렉터라면 독창적인 작품에도 이끌릴 뿐 아니라 작가 개인의 인간성에도 기대를 걸고 있을 것이다.

이처럼 작품 자체를 감상하고 즐기면서 나아가 작가에게 투자하고 자산까지 불릴 수 있는 이점 때문에 세계적으로 미술 시장 규모는 확대되고 있다. 다만 일본 미술 시장에서는 작가와 컬렉터의 우호적인 관계성이 정립되지 않은 탓에 미술품에 투자한다는 인식이 여전히 낮다.[3]

한편 서구와 새롭게 부상한 아시아 각국에서는 자본주의로서의 미술을 이해하고 있기 때문에 현대 미술 시장의 저변이 더욱 확대되는 중이다.

작가와 컬렉터의 파트너십을 좀 더 자세히 소개하면 우선 마음에 드는 예술가의 작품을 구입하면서 작가를 후원하고, 그 작가의 작품이 경매회사 카탈로그에 등장할 정도로 유명해진 시점에 작품을 팔며, 이 매도를 통해 얻은 이익금으로 새로운 신진 작가의 작품을 구매하는 식이다. 바로 이 흐름이 미술계 발전에 기여하는 가장 바람직한 선순환이다([도표 2] 참고).

3) 한국도 작가와 컬렉터 사이의 관계가 요원한 편이었으나 팬데믹 이후 젊은 컬렉터가 대거 유입되며 미술 시장의 분위기가 사뭇 달라졌다. 예전에는 작가와 컬렉터가 친밀하게 직접 소통하는 것이 소수의 컬렉터에게 국한된 일이었지만 요즘은 MZ세대 작가와 컬렉터가 마치 연예인과 팬의 관계처럼 SNS를 통해 적극적으로 교류하는 모습을 쉽게 찾아볼 수 있다. 컬렉터가 아티스트의 성장을 응원하는 것은 매우 긍정적인 현상이다. 그러나 한편으로는 미술품을 투자 수단으로만 여기고 가격 상승 및 리세일 시기 등의 정보에만 집중하는 경향을 보이기도 한다. 작품을 귀하게 여기고 오랜 시간 소장하는 컬렉터 층이 두터울수록 작품의 가치가 상승한다. 작품의 가치 형성에 큰 영향을 미치는 컬렉터로서의 역할을 인지하고 작가를 후원하는 자세로 투자하는 것이 중요하다.

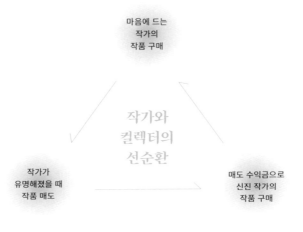

마음에 드는
작가의
작품 구매

작가와
컬렉터의
선순환

작가가
유명해졌을 때
작품 매도

매도 수익금으로
신진 작가의
작품 구매

[도표 2]

슈퍼 컬렉터들은 이런 방식으로 선순환을 스스로 만들어 간다. 좋아하는 그림을 소장하는 동안 그 작품의 가치가 올라가기 시작하고 마침내 몇십 배 자산으로 불어났을 때 이를 매도한 수익금으로 비전 있는 작가의 작품을 거듭 구매하는 것이다. 미술품을 고르는 심미안과 매매 적기를 능숙하게 활용함으로써 자산 증식도 이룰 수 있다.

자신이 진정으로 좋아하는 미술품을 찾아내는 작업은 지난하고 시간이 걸리지만 더 나은 컬렉션을 만들기 위해서는 반드시 필

요한 일이다. '인생에서 어떤 일에 시간과 돈을 쓸 것인가?' 하는 질문을 스스로에게 던졌을 때, 문화에 가치를 두고 싶다는 대답을 떠올린 문화 애호가라면 미술품 투자를 적극 추천하고 싶다.

작가는 개인 사업가이자 기업가라는 점에 생각이 미친다면 미술 작품 자체도 중요하지만, 창작자의 재능에 관심을 갖고 그 작가의 성장을 전폭적으로 지원하는 투자에 더 주목해야 할 것이다.

예술가의 자질을 파악하는 방법

작가를 제대로 파악하기 위해서는 그 작가를 직접 만나는 것이 가장 좋은 방법이다. 개인전 오프닝 행사에 참석하거나 그 외에도 발품을 팔다 보면 대면할 기회를 얻을 수 있을 것이다. 직접적인 만남이 어렵다면 인터넷에서 작가의 정보를 수집하거나 제작 풍경 및 인터뷰 동영상을 시청하면서 온라인으로 정보를 얻는 것도 추천할 만하다.

아무래도 자신의 철학과 감성에 가까운 작가와 공감대가 형성될 테고, 교감을 나누는 만남이라면 작풍이 달라져도 계속해서 작가를 응원할 수 있을 것이다. 다만 작가의 홈페이지가 개설되었더라도 원하는 정보를 찾기 어렵거나 작가 개인의 성향까지 파악하는 일은 쉽지 않은 것도 사실이다. 게다가 소속 갤

1교시

러리 홈페이지에 소개된 아티스트 정보는 과거 전시 경력과 같은 지극히 기본 정보 나열에 그치기 때문에 작가 파악에 별로 도움이 되지 않는다.

만약 아티스트 개인의 캐릭터를 알고 싶다면 SNS를 적극 활용해보자. 전업 작가로 활동하려는 예술인이라면 대부분 페이스북이나 인스타그램 등의 SNS 활동을 하기 때문에 온라인으로 친구 신청이나 구독 신청을 해서 작가 개인을 조금씩 알아가는 일도 가능하다. 부지런히 소식을 확인하다 보면 아티스트의 전시회 일정을 미리 접하거나 활동 상황, 제작 과정 등 생생한 정보를 챙길 수 있다.

이렇게 작가로 성공하기 위해 필요한 소양을 꼼꼼히 살펴보면서 앞으로의 성장 가능성을 가늠해보면, 아티스트의 작품이 가까운 미래에 가치 상승을 이룰 것인지 대략 추측할 수 있다. 특히 예술가의 자질을 파악할 때는 '예리한 감각, 소통 능력, 끝까지 포기하지 않겠다는 인내심', 이 세 가지에 주목해야 한다.

이는 투자자가 스타트업 경영자를 평가한 후 투자 여부를 결정하는 과정과 아주 흡사하다. 톡톡 튀는 아이디어로 무장한 아티스트는 많지만, 당장 눈앞에 보이는 반짝 재능보다 창작자 개인의 자질을 면밀하게 살펴보고 작품의 미래 가치를 가늠하는 일이 미술 투자에는 훨씬 더 중요하다는 점을 기억해두자.

예술가는 표현하는 사람으로, 간절하게 드러내고 싶은 바가 존재하고 이를 적극적으로 타인에게 전달하는 직업이다. 작가의 표현에 공감하는 사람이 바로 작품을 구입하는 사람으로, 구매자는 그 대가로 돈을 지불하는 것이다. 미술품 구매 동기는 작품을 향한 소유욕, 혹은 아티스트의 재능에 대한 투자 등 다양하지만 어떤 구매든 작가의 표현이 감상자에게 오롯이 전달되어야 비로소 작품의 가치가 생겨난다.

물론 그림을 보는 순간 곧바로 작가의 표현을 이해할 수는 없지만 그림을 조금씩 음미하는 동안 마음에 서서히 스며드는 그윽한 작품이 있는가 하면, 장엄하고 거대한 규모에 압도되어 한순간 감동의 도가니에 빠지게 하는 작품도 있다. 어떤 쪽이든 작가가 생각하는 본질에 가닿은 결과 감상자가 감동을 느낀다면 이는 작가가 표현하고 싶은 바가 제대로 전달된 것이다.

충실한 컬렉션을 꾸리고 싶다면 이해하기 쉬운 작품 설명과 스토리가 있고 작가의 표현에 공감했을 때 그림을 사는 것이 바람직하다. 반대로 작품 설명을 읽어도 작가가 무엇을 표현하고 싶은지 전혀 알 수 없는 그림이라면 해당 작품을 이해할 수 있는

사람은 극소수에 그친다고 봐도 무방하다. 작품이 지나치게 난해하면 대체로 미술품 거래가 성사되기 어렵고 작가의 인지도도 높아지기 힘들기 때문에 작가의 미래를 예측하기가 조심스럽다. 따라서 그림에서 드러내고 싶어 하는 작가의 표현을 전혀 모른 채 그저 감각적으로 미술품을 구입하는 일은 피했으면 한다.

미술품을 구입할 때는 반드시 인터넷에 있는 작품 정보를 충분히 숙지하거나 갤러리 관계자에게 작품 관련 정보를 자세히 물어보자. 이 단계에서 작가의 표현을 이해할 수 있느냐 없느냐가 중요한데, 뭔가 석연치 않을 때는 작품 구매에 더 신중해야 한다.

간혹 실물을 보는 순간, 강렬한 임팩트가 느껴지면서 긴 설명이 필요 없는 작품도 있는데, 이렇게 확신할 수 있는 작품을 만났을 때는 망설이지 말고 구입하는 것이 정답이다. 예로부터 백문이 불여일견이라는 속담도 있지 않은가!

다작하는 작가의 작품을 선택해야 하는 이유

많은 사람들이 선호하고 그만큼 가치도 높은 보석이라고 하면 대체로 다이아몬드를 먼저 떠올릴 것이다. 물론 세상에는 다이아몬드보다 더 희소가치가 있는 보석도 있을 테지만, 다이아몬드의 경우 단단하고 흠집이 잘 생기지 않아서 세공하기 쉽다는

점, 그리고 투명도가 높아서 어떤 패션에도 두루 어울린다는 장점이 사람들을 불러 모으는 인기 요소인 듯하다. 다이아몬드처럼 수요가 있고 시장을 형성하기 쉬운 상품은 일단 가격이 오르면 시장 규모 자체가 커지기 때문에 판매업자가 선호하는 거래 품목이다.

마찬가지로 미술품도 작품 수가 많을 때 비교적 수월하게 시장을 만들 수 있다. 따라서 경매회사는 다작하는 작가의 작품을 거래하고 싶어 할뿐더러 해당 작가의 가치가 올라가면 거래량을 눈에 띄게 늘린다. 그도 그럴 것이 작품 수가 많다는 것은 작품 제작 속도가 빠르고 아이디어가 넘치며 작품 창작에 끊임없이 힘쓰고 있다는 작가의 역량으로 이어지기 때문이다.

반면에 제작 속도가 더딜 때는 고객 수요에 작품 납기를 맞출 수 없다거나 다양한 문제가 발생할 수 있다. 완벽한 작품 완성을 위해 긴 시간을 할애하는 아티스트를 예전에는 높이 평가했지만, 요즘은 작품 하나에만 지나치게 매달리는 일을 크게 우러러보지 않는다. 정교함이 생명인 공예품이라면 오랜 제작 시간을 크게 문제 삼지 않을지도 모른다. 하지만 현대 미술은 흥미롭고 참신한 콘셉트와 사회적 메시지, 대중의 마음을 움직이는 공감 능력이 무엇보다 중요하다.

다작하는 작가의 경우, 반응을 가늠하기 힘든 실험적인 작품을 기획할 때 일치감치 작품을 완성해서 세상에 선보임으로

써 시장 반응을 발 빠르게 확인할 수 있다는 점에서도 유리하다. 또한 시장 반응에 따라 제작 방식을 수정하거나 작품량을 조절할 수 있고, 더욱이 풍부한 경험을 통해 제작 속도가 더 빨라지는 선순환을 이룬다.

한편 제작 속도가 더딘 작가라면 판화와 같은 대량 생산 작품을 만들어서 작품량을 보충하는 방법도 생각해 봄직하다. 당연한 이야기겠지만 이때 판화 제작에서도 원화와 다름없는 퀄리티가 필요하다.

2차 시장으로 시야를 넓힌다면 경매회사가 다작하는 아티스트를 더 선호하는 것은 충분히 짐작할 수 있을 것이다. 같은 맥락에서 미술품 구매자도 다작 작가를 선택하는 쪽이 더 높은 투자 가치 상승을 기대할 수 있다.

그럼 다음 항목에서 미술품을 구입할 때 중요한 시장 감각을 익혀보자.

예술품을 거래 상품으로 바라보며
시장 감각을 익혀라

미술품은 눈으로 보는 엔터테인먼트이자 문화적 즐거움의 측면이 크기 때문에 작품 감상 시간에 구매를 떠올리는 일은 드물다. 그렇지만 시장 감각을 익히려면 그림을 그저 막연하게 보

는 것이 아니라 마트에 물건을 사러 왔다는 느낌으로 구입을 염두에 두면서 작품을 감상하는 습관을 들여야 한다. 미술품을 구입할 요량으로 작품을 감상하면 처음부터 미술 시장을 의식한 채 머릿속에 감상 정보를 입력할 수 있다. 예컨대 구매가 불가능한 국립 미술관에서도 '만약 내가 이 그림을 산다면?' 하는 관점에서 보면 작품이 전혀 다르게 보인다.

설치 미술이나 영상 작품처럼 선뜻 구입하기 어려운 미술품도 실제로 구매하면 어떨지 상상해보자. 최근에는 과학 기술의 발달로 디지털 작품이나 영상 작품이 활발하게 거래되기도 한다. 이런 상황이니 미술품 구매를 의식하느냐 하지 않느냐에 따라 정보 출력에 엄청난 차이가 생길 수밖에 없다.

미술품 가격은 작가 경력, 작품 크기, 재료 등 객관적인 기준으로 결정되는 부분이 미미하고, 대부분 주관적인 시장 감각으로 정해진다. 말하자면 개개인의 시장 감각이 협업해서 만들어낸 '집단 지성'에 따라 가격이 정해지는 셈이다. 한 사람이 가격을 결정하는 것처럼 보이지만 실제로 미술품 가격은 미술 시장 전체가 거래 규모를 거듭 키워나가고 있다는 점, 미술품을 구입하는 개개인도 미술 시장의 큰 부분을 차지한다는 점을 항상 기억해주었으면 한다. 그런 의미에서 자신의 시장 감각을 끊임없이 집단 지성의 결과물과 비교하면서 작품을 구매하면 훌륭한 컬렉션을 완성할 수 있으리라 확신한다.

NFT와 AI, 서브컬처, 전혀 새로운 세계관

코로나 시국처럼 경제 침체기에는 어떤 미술품이 주로 등장하고 또 걸작을 간파하려면 어떻게 해야 할까? 컬렉터의 능력에 따라 이 물음에 대한 답이 달라질 텐데, 무엇보다 새롭게 선보이는 작품 정보를 냉철하게 분석하는 일이 으뜸 과제가 될 것이다.

과거를 돌이켜보면 불황기는 미래의 거장이 배출되는 시기이자, 혁신적인 콘셉트를 내세워 정체기에 활력을 불어넣는 씨앗이 움트는 시기이기도 하다.

지금까지 획기적인 시대 변화를 맞이하면서 세상에 널리 뿌려진 미술의 씨앗을 세 가지로 간추려서 살펴보자.

1 첨단 과학 기술을 활용한 미술

카메라 발명과 함께 사진도 미술 작품의 하나가 되었다. 나아가 영상 작품, 디지털 아트 등 새로운 기술을 활용한 미술이 조용히 등장해 조금씩 늘어나고 있다.

현대 미술의 뚜렷한 트렌드는 과학 기술과 미술이 융합한다는 점이다. 블록체인 기술로 만든 디지털 인증서인 '대체 불가능 토큰(NFT: Non-Fungible Token)'이 미술계의 뜨거운 이름으로 급부상하고 가까운 미래에는 드론, 인공지능(AI: Artificial Intelligence)

등의 최첨단 기술뿐 아니라 공유 sharing 기술까지 미술 판매와 제작에 동원될 가능성이 높다.

이와 관련해 대표적인 아티스트 그룹을 소개하면 최근 일본에서 작품 가격 상승이 두드러진 팀랩 teamLab 을 꼽을 수 있다. 원래 팀랩은 정보통신 기술을 활용한 시스템 개발 회사였는데, 이노코 도시유키 Inoko Toshiyuki 대표를 중심으로 디지털 미술 작품을 제작하면서 아티스트 팀으로 활동하며 지금은 세계 각지에서 상설 전시 및 기획전을 개최하고 있다. 게다가 예술품으로 작품성을 인정받은 뒤, 뉴욕 3대 갤러리로 꼽히는 더 페이스 갤러리 The Face Gallery 에서 개인전을 성공시키고 즉석 완판이라는 실적을 올리기도 했다.

일본뿐 아니라 전 세계가 주목하고 있는 팀랩 작품의 강점은 테크놀로지와 아트를 근사하게 버무렸다는 점이다. IT 기업인 팀랩 관점에서 보면 디지털 사이니지 digital signage, 프로젝션 매핑 projection mapping, 알고리즘 algorithm 등 일반인에게는 용어도 생소한 첨단 과학 기법을 디지털 아트에 활용하는 작업이 가장 자신 있는 분야임에 틀림없다. 팀랩이 등장하기 전까지는 IT 기업 자체가 미술품 제작에 참여한다는 것을 상상도 못했던 만큼 그들이 미술계에 끼친 파급 효과는 엄청났고, 지금은 독보적인 존재로 우뚝 섰다. 하지만 팀랩의 재능을 능가할 아티스트 집단은 언제 어디에서든 등장할 수 있어서 조만간 군웅할거 시대를 맞이

하지 않을까 싶다.

실제로 일본의 산업 디자이너 그룹 타크람Takram, 뉴미디어 아티스트 그룹 라이조마틱스Rhizomatiks, 미디어 아티스트 오치아이 요이치Ochiai Yoichi 등이 미디어 아트의 대표 주자로 활동하며 팀랩의 명성을 바짝 쫓고 있다. 따라서 테크놀로지와 아트를 결합한 환상적인 작품이 잇달아 탄생할 것으로 예상된다.[4]

이와 같은 미술계 흐름의 특징은 개인의 한계를 훌쩍 뛰어넘을 수 있는 단체나 조직이 작품을 함께 만들고 있다는 사실이다. 개인의 정체성을 드러내기 쉬운 현대 사회이면서 동시에 집단 지성의 힘으로 대규모 작품을 효율적으로 창작하는 이원화가 진행되고 있는 것이다.

과학 기술과 미술이 만나는 트렌드는 여기에서 그치지 않는다. 역사적인 사실에서 보더라도 카메라가 일반 가정에 보급되기까지 사진 작품은 예술로 받아들여지지 않았다. 영상 작품이나 미디어 아트 작품도 비디오카메라나 개인용 컴퓨터가 보급되기까지는 예술로 인지하지 않았다. 저작권 개념이 전무했던 예전과 달리 오늘날에는 한정 수량으로 복제되는 판화도 당

[4] 일본에 팀랩이 있다면 한국에는 미디어 아트 그룹 '에이스트릭트a'strict'가 있다. 에이스트릭트는 삼성동 코엑스 전광판에 전시되었던 공공 미디어 아트 '웨이브'를 제작한 디지털 디자인 컴퍼니 '디스트릭트d'strict'에서 만든 미디어 아티스트 유닛이다. 산업디자인을 넘어 순수 예술의 경지로 올라서겠다는 의지를 표명한 에이스트릭트는 2020년 국제갤러리에서 첫 개인전을 열고 관객 몰입형 미디어 아트 '스타리 비치Starry Beach'를 선보였다. 2021년에는 소더비 홍콩 경매에 초청받은 '워터폴 샌즈Waterfall-Sands'라는 작품이 945,000 홍콩달러 (한화 약 1억 3,800만 원)에 낙찰되며 미디어 아트로서의 예술적 가치를 인정받았다. 뿐만 아니라 뉴욕 타임스퀘어 전광판에 상영된 초대형 입체 영상 '워터폴 뉴욕Waterfall-NYC'과 '디지털 고래Whale#2'로 세계적인 주목을 받기도 했다. 제주도에 미디어 아트 전시관 아르떼뮤지엄을 연 디스트릭트는, 여수, 강릉에서의 잇따른 성공

당히 예술 작품으로 거래되고 있다. 주된 판화 제작 기법인 석판, 실크 스크린silk screen 외에도 도서 제작과 같은 대량 인쇄에 쓰이는 오프셋offset 판화까지도 사인만 있으면 작가 개인의 작품으로 인정받고 있다.

이처럼 미술품의 복제화가 진행되면서 많은 사람들이 미술 작품을 구입할 수 있게 되었고 결과적으로 미술의 대중화가 가속화되었다. 테크놀로지의 진화는 미술이 대중에게 인지도를 넓혀가는 확장성과도 연결된다.

작품의 진위 판단에도 과학적 분석 방법을 기대할 수 있다. 구체적인 과학 감정을 소개하면, 작가의 유전자를 이용해 진품을 가려내거나 개인 인식용 전자회로 칩을 작품 속에 주입하는 미래가 점쳐지고 있다. 과학 기술이 더 진화하면 위작 논란도 줄어들고, 아티스트가 직접 자신의 발표작을 관리하고 인정하는 일도 훨씬 수월해질 것이다.

인터넷의 등장으로 미술품 제작 분야뿐 아니라 소통에도 변화의 물결이 일고 있다. 가상공간에서 작품을 만나는 일이 빈번해지면서 갤러리 방문객 숫자는 오히려 늘었는데, 이는 인터

에 이어 2023년에는 부산에 새 뮤지엄을 개관할 예정이라 하며, 앞으로 미국 라스베이거스, 중국 청두 등 전 세계 30여 개 도시로의 글로벌 진출을 계획하고 있다.

그룹은 아니지만 국내외에서 활발한 활동을 펼치고 있는 한국 미디어 아티스트로 BTS의 글로벌 현대 미술 프로젝트 '커넥트, BTS'에 참여한 강이연 작가가 있다. 2022년 코엑스 전광판에 영상 작품 '0.4'를 상영하는 미디어 아트 특별전을 개최하기도 했다. 미디어 아트는 NFT 아트의 부상과 더불어 계속 성장을 이어갈 분야로 꼽힌다. 우리나라 기업 LG가 미국의 구겐하임 미술관과 손잡고 첨단 기술과 문화 예술 융합을 5년간 지원하는 'LG-구겐하임 글로벌 파트너십Art&Technology Initiative'을 발표한 것도 이러한 시대적 흐름을 보여준다. 한국의 대표적인 아트페어 키아프Kiaf에서도 2022부터 미디어 아트와 NFT에 중점을 둔 '키아프 플러스'를 론칭한다.

넷을 통한 미술품 인지가 일련의 행동을 이끌어냈기 때문이다. 예컨대 갤러리에 직접 작품을 보러 가는 라이브 체험, 난생 처음 미술품을 구매해보는 체험 등이 인터넷에 널리 알려지면서 예전보다 더 많은 사람들이 미술에 관심을 갖게 된 것이다. 사정이 이렇다 보니 갤러리 전시회는 이벤트 요소가 더욱 중시되고, 대중은 다채로운 체험 미술을 맛보고 싶어 한다.

아울러 미술계에 사람들의 이목이 집중되면서 그만큼 작품 가치를 높이기 위해 화제성 발굴은 물론이고 미술품 구매 과정에도 부가가치를 매기는 혁신이 필요하다. 또한 과학 기술의 발달로 미술품이 회화에서 영상 작품, 설치 미술, 행위 미술로 진화하는 가운데 미술품을 거실에 장식해두는 소장용에서 의의를 찾던 시대는 서서히 막을 내리고 있다.

그밖에도 미술 시장에서는 작품을 어떻게 보관하고 작품 가치를 어떻게 보증할 것인지에 대해서도 다각도로 생각해봐야 한다. 다만 앞으로의 아트 컬렉션은 집 안 인테리어 용도로 국한되는 소장용 개념은 자취를 감추고, 대신 작가의 지적 재산을 일부 소유하는 개념으로 컬렉션의 의미가 변모하지 않을까 싶다.[5]

5) '지적 재산을 일부 소유하는 개념'이라는 표현은 미디어 아트, NFT 등 새로운 미술 형식이 등장하는 최신 동향에 따른 소장 방식의 변화에 대한 저자의 해석이라 할 수 있다. 현대 미술은 실물로 존재하지 않더라도 다양한 형태로 창작되면서 소유의 개념 또한 확장되고 있지만 작품의 저작권은 원작자에게 있다. 예술법상 저작재산권, 즉 카피라이트Copyright는 저작자가 계약을 통해 제삼자에게 양도하지 않는 한 작가에게 속하는 고유의 권리이다. 작품을 구입했다고 해서 해당 작품의 저작재산권까지 소장자가 갖게 되는 것은 아님을 염두에 두어야 한다.

이런 식으로 과학 기술의 발달은 미술품의 유통 방식과 수집 방법에 엄청난 변화를 불러올 것이다. 고정관념에서 벗어나 자유를 되찾는 것이 예술이고 기존 상식에서 벗어나기를 희망하는 것이 미술의 참모습이라면, 과학 기술이 이끄는 혁신 트렌드를 이해하는 일은 변화무쌍한 시대에 컬렉터가 반드시 이루어야 할 과업이다.

2 대중문화가 예술로 승화

풍속화를 비롯해 광고, 만화 등의 대중문화가 격조 높은 예술로 탈바꿈되는 현상은 그리 드문 일이 아니다. 말하자면 누구나 알고 있는 서브컬처subculture를 예술로 자리매김하는 활동은 어느 시대나 존재해왔다.

앞으로는 모드 전환의 폭이 더욱 넓어져 게임, SNS, 실시간 동영상 등 디지털 콘텐츠가 예술로 승화될 것으로 여겨진다. 아울러 예술 활동과 관련해 창작자에서 감상자로 일방통행의 접근 방식이 아닌, 동호회와 같은 문화 공감대를 형성하는 제삼자의 모임이 조직화되고 이들이 직접 미술을 제작하는 단계까지 발전할 것으로 기대된다.

현대 개념 미술의 선구자인 마르셀 뒤샹 Marcel Duchamp 의 변기이
자 예술 작품인 <샘 Fountain >을 시작으로, '미술이란 무엇인가?'
를 새롭게 정의함으로써 미술의 가능성은 꾸준히 확장되었다. 일
부 평론가들은 설치 미술, 행위 미술 등 전혀 새로운 형태의 미술
표현을 보고 "그건 예술이 아니야!" 하고 비판하지만, 어느새 '그
것'도 예술의 하나가 되어버린다. 이런 식으로 미술은 새롭게 정
의되는 역사를 거듭해왔다. 가까운 미래에는 인간이 아닌 기계
가 만든 작품까지 미술이라고 폭넓게 정의하거나 유튜브나 SNS
에서 전개되는 퍼포먼스가 당당히 예술로 일컬어질지도 모른다.
이제는 창작자가 미술을 정의하는 시대에서 감상자가 미술의 정
의를 결정하는 시대로 나아가고 있다.

　　코로나19 사태의 장기화로 집에 머무는 시간이 늘면서 창
작열을 불태우는 아티스트가 다수 탄생하고 있다. 이렇게 미술
품이 대량으로 쏟아지는 시대에는 개별 작품을 미술사의 맥락에
적용시키는 작업 자체가 무의미해진다. 일반인의 입장에서는 사
태가 더욱 심각하다. 난생 처음 보는 미술이 속속 등장하는 가운
데 어떤 것이 이전에 없던 참신한 콘셉트인지 구별하기 더욱 어
려워지기 때문이다.

　　전 세계 미술을 쥐락펴락하는 전문가가 볼 때는 흔하디흔

한 그림이라도, 비전문가가 보면 "우와 걸작이다!" 하며 잘못짚을 수 있다. 그러나 이제는 아무리 뛰어난 전문가라도 미술의 하위 범주 설정을 여느 때처럼 쉽고 간단하게 정리할 수 없을 것이다. 그도 그럴 것이 미술품을 감상자 눈으로 보는 방법과 창작자 눈으로 보는 방법이 다르고, 반드시 창작자 시각에서 작품을 분석하는 것이 능사는 아니기 때문이다.

미술의 콘셉트를 인식하는 관점은 만드는 사람에서 관객으로 조금씩 이동하고 있다. 말하자면 미술 작품이 작가의 손을 떠나 그 의미가 변용되어 가는 것이다. 실제 작가가 세상을 떠난 후에 인정받는 작품이라면 감상자의 가치관만 작품에 투영할 수 있을 뿐, 작가의 의도는 그저 상상 속에나 존재하는 그 무엇에 불과하다.

이처럼 새로운 미술이 화수분처럼 등장하는 시대에는 미술의 가치가 감상자에게 위임되고 결과적으로 미술의 민주화가 가속화될 수밖에 없다. 이제는 창작자의 의도를 사전에 정보로써 익히지 않아도 충분히 이해할 수 있게끔 제작 단계부터 아이디어가 필요하다. 요컨대 '자세한 내용은 작품 해설을 읽어주세요!'라는 식의 군더더기는 더 이상 통하지 않는 시대가 된 것이다.

미술의 민주화가 진행되면 디지털을 활용해 아티스트와 컬렉터의 의사소통이 활발해지고, 상호관계가 더 돈독해진다. 이와 같은 민주화 시류를 발 빠르게 포착한 아티스트와 컬렉터만이

미래의 새로운 세계관을 선도할 수 있다. 다만 예전처럼 회화나 조각에 국한하여 예술을 정의했던 때와 달리, 영상이나 디지털 콘텐츠 등 무엇이든지 예술이 되는 시대야말로 미술의 가치 매김이 더 중요하고 더 어렵다는 사실도 또렷이 인지해야 할 것이다.

POINT

아티스트란 늘 무언가를
창조할 수밖에 없는
사람을 일컫는다.

•

미술은
세상에 오래 남기는 것을
목적으로 삼는
스톡형 문화 활동이다.

•

미술 투자와 투기는
전혀 다르다.

•

자산의 하나로
미술품을 구입할 때
반드시 필요한 것은
정보다.

지금까지 본 적 없는
'발명품'인 동시에
'강렬한 임팩트'를 주는
작품이 가치가 오른다.

•

컬렉터와 아티스트는
투자가와 기업가의 관계에
가깝다.

•

작가의 소양을 살펴봄으로써
작품의 가치 상승을
가늠할 수 있다.

•

미술품 가격은 개인이 아니라
미술 시장이라는
'집단 지성'에 의해 정해진다.

미술 시장의
유통 구조를 이해하다

미술품은

합리성과는 대척점에 있다.

창작자는

스스로 창조하고 싶은 예술을 만들고

구매자는

합리적으로 소비하지 않는다.

트렌드가 새로운 미술사를 개척한다.
트렌드의 중심에 있는 아티스트가
높은 평가를 받으면
그 트렌드 주위에 있는 아티스트도
다 같이 가치가 상승한다.

미술 시장의 기본 구조

1차 시장과 2차 시장, 직거래와 재거래

미술품이 거래되는 미술 시장의 유통 구조는 다음과 같다. 작가가 완성한 작품을 전시하고 처음으로 판매하는 곳을 최초의 거래라는 의미에서 '1차 시장primary market'이라고 한다. 갤러리의 중개 없이 작가를 통해 직접 미술품을 구매할 수도 있지만, 대체로 1차 시장의 중추적인 역할을 하는 갤러리에서 첫 거래가 이루어진다.

　'2차 시장'이란 1차 시장에서 판매된 작품들이 다시 거래되는 시장을 말한다. 경매회사가 대표적인 2차 시장으로 꼽힌다. 1차 시장이 신제품 판매처라면 2차 시장은 중고 장터로 구별할 수 있다. 다만 작품 보관 상태에 문제가 없다면 미술품의 가치가 떨어지지 않으므로 대부분의 미술품은 2차 시장에서 활

발하게 거래되고 있다. 더욱이 1차 시장의 경우 제작 측면에서 공급량이 제한되기 때문에 수요가 많은 작가의 작품은 가격이 떨어지기는커녕 2차 시장에서 가격이 상승할 때가 많다.

따라서 인기 작가 작품은 1차 시장보다 2차 시장에 더 많이 나와 있다. 특정 작가의 작품을 반드시 구입하고자 마음먹었다면 2차 시장을 이용하는 쪽이 훨씬 더 빠르고 간편할 수 있다.

대기표를 받더라도 갤러리에서 사는 게 이득인 까닭

미술품의 2차 거래는 컬렉터 사이의 직거래, 온라인 거래, 경매장 등 다양한 형태로 진행된다. 그중에서도 고액 거래가 이루어지는 곳이 바로 대형 경매회사다. 원하는 작품을 손에 넣기 위해 최고 가격을 겨루는 경매에서는 낙찰 가격이 기록으로 남고 이

낙찰가가 1차 시장에도 반영된다. 말하자면 경매 시스템이 미술품의 가격 상승에 깊숙이 관여하고 있는 것이다.

그런데 작가나 작품의 인기가 치솟으면 그림 값이 폭등해 적정 가격으로는 작품을 구매하지 못하는 상황도 생긴다. 따라서 저렴하게 작품을 구입하고 싶은 사람에게는 경매 시장이 부담스러울 수 있다.

원래 가격은 수요와 공급의 원리를 따르게 마련인데, 미술품처럼 공급량이 한정된 상품은 수요량(인기도)이 가격을 크게 좌우한다. 공산품 시장이라면 인기가 상승하는 만큼 공급을 늘릴 수 있지만, 미술 작품의 경우 공급을 늘리는 일이 그리 간단한 문제가 아니다.

1차 시장 특성상 급격한 가격 상승은 갤러리 고객을 이해시키기 어렵고 판매도 쉽지 않기 때문에 1차 시장에서는 상한가를 치는 작가나 작품이라도 가격을 천천히 올릴 수밖에 없다. 때문에 갤러리에서 거래되는 1차 시장 가격은 수요와 공급 현황을 즉각적으로 반영하지 못할 때가 많다.

반면에 2차 시장이 1차 시장 가격에 개입함으로써 수요와 공급의 원리에 부합한 가격으로 조정될 수 있다. 말하자면 경매 낙찰가에 비례해서 갤러리 판매 가격을 조금씩 올려가는 것이다.

다만 경매 거래 특성상, 미술품을 사고 싶은 사람들끼리

경매장에서 가격 경쟁을 하다 보면 이상 과열로 상상조차 하기 어려운 최고가를 기록하기도 한다. 그러므로 가격 상승이 정확한 인기도를 반영한다고 단정할 수는 없다. 그렇지만 갤러리에서 구입하는 1차 시장 가격보다 2차 시장인 경매 거래가 미술 시장을 반영한 가격이라는 점은 분명한 사실이다.

또한 경매 가격이 미술 시장의 수요와 공급을 반영한 가격인 이상, 2차 시장의 가격이 1차 시장을 선도하게 된다. 다시 말해 갤러리에서 판매되는 미술품 가격이 경매 가격을 뒤쫓아 가면서 경매 낙찰가보다 비싸게 판매하는 일은 자취를 감추게 되는 것이다. 결론적으로 갤러리에서 신작을 구매하는 쪽이 확실히 이득으로, 여기에는 대기표를 받고 기다리더라도 작품을 사고 싶어 하는 열성팬을 늘리려는 갤러리의 판매 전략이 숨어 있는 셈이다.

소더비나 크리스티Christie's 같은 대형 경매회사의 경우 거래 작품의 완성도뿐 아니라 경매에 참여하는 고객 수준도 높아서 작품만 좋으면 얼마든지 돈을 지불하겠다는 부유층이 다수 포진되어 있다. 이런 연유로 해외 메이저 경매회사에서 작품이 거래되면 동일 작가의 다른 작품도 가격이 동반 상승하기도 한다.

더욱이 경매회사를 비롯해 2차 시장과 연결 고리가 있는 갤러리 전속 작가의 작품은 경매 시장에 등장할 가능성이 높아진다. 그도 그럴 것이 경매회사에서는 컬렉터 관리뿐 아니라 갤

러리와 친분을 맺어두고 갤러리에서 팔린 작품이 경매 시장에 나올 수 있게 적극 홍보하기 때문이다.

경매 시장의 '대박 공식'은 '사망, 이혼, 파산'

주식이나 부동산과 마찬가지로 미술품도 불황기에 가격이 하락하는 상품이다. 가격이 떨어진 미술품은 시세의 바로미터인 경매장에서 확인할 수 있다. 따라서 불황일 때가 작품을 싸게 구입할 수 있는 기회라고 생각하기 쉽지만, 실상은 불황기에 걸작이 시장에 풀리는 일은 거의 없다. 경기가 나빠 미술품을 비싸게 팔 수 없다는 사실을 알고 있는 컬렉터가 굳이 손해를 무릅쓰고 소장품을 시장에 내놓지 않기 때문이다. 대체로 컬렉터가 세 가지 D, 즉 'Death(사망)', 'Divorce(이혼)', 'Debt(부채)' 또는 'Default(파산)'라는 최악의 상황에 몰렸을 때 미술품이 경매 시장에 등장한다고 일컬어진다.

이처럼 가격 등락이 심한 2차 시장에서 좋은 작품을 최적기에 구입하려면 폭넓은 정보 수집이 우선이다. 그러나 1차 시장의 경우, 경기가 그림 가격에 크게 영향을 미치지 않기 때문에 불황기에도 걸작을 구입할 기회는 얼마든지 포착할 수 있다.

비즈니스 세계에서는 세계적인 기업으로 발돋움할 스타트업이 불황기에 출현한다는 이야기가 거의 정설처럼 받아들여

지고 있다. 페이스북이나 트위터는 창업한 지 4년 이내의 시점에 리먼 브라더스Lehman Brothers 사태를 경험했고, 2008~2010년 글로벌 금융 위기에는 우버, 알리바바, 인스타그램이 탄생했다. 좀 더 과거로 올라가 보면 세계 최대 소프트웨어 업체인 마이크로소프트(1975년)나 미국의 전자 제품 제조사인 애플(1976년)도 석유 파동과 불황이 겹쳤을 때 세상에 등장했다.

미술계도 마찬가지다. 1990년대 초반 영국의 경제 불황과 부동산 불황 시기에 맞물려서 '영국의 젊은 예술가들'을 지칭하는 'yBa(young British artists)'가 혜성처럼 나타나 영국 현대 미술을 이끌었다. yBa 그룹을 대표하는 데이미언 허스트Damien Hirst를 비롯해 트레이시 에민Tracey Emin, 레이철 화이트리드Rachel Whiteread, 더글러스 고든Douglas Gordon, 크리스 오필리Chris Ofili 등은 오늘날 세계적인 명성을 얻고 있다.

그림을 사려면 일단 경매장 발품부터 팔아라

아무래도 1차 시장보다는 2차 시장에서 거래되는 작품 경향을 파악하기가 수월하다. 2차 시장의 핵심인 낙찰 결과를 경매회사 웹사이트에서 확인할 수 있기 때문이다. 다만 최신 자료가 업데이트되지 않으면 정보의 효용 가치가 떨어지는 탓에 주의가 필요하다. 또한 경매 낙찰 가격이 어떻게 결정되는지는 현장에서 경

매 분위기를 맛보며 직접 익혀야 한다.

1차 시장에서 거래되는 미술품 가격은 2차 시장의 인기도에 따라 시시각각 달라진다. 요컨대 1차 시장과 2차 시장은 서로 이어져 있다는 사실을 인지하고 1차 시장과 2차 시장을 하나로 묶어서 포착하는 거시적인 안목이 중요하다.

2차 시장을 제대로 파악하고 싶다면 다음 세 가지 활동을 기억해두자.

· 경매장을 직접 방문한다.
· 경매 낙찰 결과를 데이터로 읽어낸다.
· 숙지한 데이터를 분석한다.

무엇보다 경매가 이루어지는 장소를 실제로 방문하는 것이 으뜸가는 활동이다. 경매회사라고 하면 초대받은 소수만 들어갈 수 있는, 왠지 진입 장벽이 높은 곳 같지만 실은 입찰에 참가하지 않아도 신분증만 제시하면 누구나 방문할 수 있다.[6]

현장을 경험해보면 2차 시장이 어떻게 성립되는지 실제 상

6) 우리나라의 경매장도 열려 있다. 참관은 누구나 절차 없이 할 수 있으며, 입찰이나 위탁의 경우 절차를 걸쳐 진행한다. 입찰에 참여하기 위한 특별한 자격 제한은 없다. 경매회사에 회원 가입을 한 후 현장 접수를 하거나 홈페이지를 통해 입찰 신청을 하면 누구나 참여 가능하다. 작품 위탁을 원할 경우에는 홈페이지나 이메일로 위탁 신청을 하면 스페셜리스트가 서면 심의 후 결과를 통보한다. 출품에 적합하다면 실물 감정을 거쳐 위탁자와 함께 출품가를 결정하게 된다.

황을 피부로 느낄 수 있을 것이다.

크리스티나 소더비 같은 대형 경매회사는 도록을 따로 챙기지 않아도 과거 경매 결과와 앞으로 경매 개최 예정인 미술품이 웹사이트에 소개되어 있다. 초보 컬렉터라도 인터넷에 기재된 정보를 꼼꼼하게 살펴보면서 전체 경향을 머릿속으로 미리 파악해두기 바란다.

작가별 데이터를 숙지하고 가격 상승과 국제 전시나 아트페어가 어떻게 연결되는지 이해하면 미술 시장을 더 정확하게 읽어낼 수 있다.

중국 부호가 몰려들고 있는 전 세계 2차 시장

세계에서 거래되는 미술품의 2차 시장 규모는 30~40조 원으로 추산하고 있다. 최근 2차 시장의 두드러진 특징을 꼽는다면 제2차 세계대전 이후(1920~1945년) 탄생한 작가들의 작품, 즉 전후post war 미술과 현대 미술의 거래 비율이 급속히 확대되고 있다는 점이다.

예전에는 세계대전 이전의 근대 회화가 주로 최고가를 경

국내뿐만 아니라 해외에서도 경매 전에 작품을 볼 수 있는 프리뷰 공간이나 경매 현장은 회원 가입을 하거나 경매에 응찰하지 않더라도 누구나 입장할 수 있다. 경매장은 현장의 분위기를 느끼거나 출품되는 작품의 트렌드 등을 읽기 좋으니 기회가 된다면 방문해볼 것을 추천한다.

신했다면 21세기에 접어들어서는 그림 한 점 당 수백억 원이 넘는 현대 미술품이 늘어났다. 심지어 천억 원을 호가하는 작품까지 등장하고 있다.

또 다른 특징으로는 중국 시장의 확대를 들 수 있다. 서구 경매 시장의 활발한 거래를 바짝 추격이라도 하듯이 2000년 이후 중국에서도 경매 시장이 급성장했다. 2016년에는 중국의 경매 매출 규모가 미국을 앞지르며 (2017년에는 다시 미국이 1위) 중국 부호들의 거금이 미술 시장으로 몰려들고 있다.

아시아 미술 시장의 경우 중국을 선두로 홍콩, 대만, 한국, 싱가포르가 급성장하며 아시아 각국에서 개최되는 국제적인 경매 거래액이 일본 미술 시장을 훨씬 웃돌고 있다. 특히 2021년에는 미술품 및 NFT 경매 상위 10개국에 중국 (1위), 한국 (6위), 일본 (9위)의 동북아시아 3개국이 나란히 올랐는데, 그중에서도 한국은 2020년 대비 369.9%나 급성장한 놀라운 수치를 보여주었다.

중국의 2차 시장은 무서운 기세로 팽창하고 있지만, 그에 비해 1차 시장은 다소 약체인 면모를 보인다. 작가의 신작이 1차 시장을 거치지 않고 바로 2차 시장에서 거래되기 때문이다. 다만

7) 아트바젤 Art Basel과 금융그룹 UBS의 보고서 'The Art Market 2022'에 따르면 2021년 세계 미술 시장의 국가별 거래 규모는 1위 미국 43%, 2위 중국 20%, 3위 영국 17%순으로 중국이 세계 두 번째 규모이다. 여기서 그치지 않고 중국은 세계 경매 시장에서 전체 시장의 33%를 점유하여 32%인 미국을 따돌리고 1위를 차지했다.

코로나19 사태로 고전을 면치 못하는 미술 시장에서 유일하게 중국만 플러스 성장을 달성하고 있다는 점에서도 세계 미술인들은 중국 시장을 더욱 주목할 수밖에 없을 것이다.[7]

미술 업계의 은밀한 거래 시장

일본에도 2차 시장이 형성되어 있지만 리먼 브라더스 사태 이후 현대 미술품의 경매 거래가 저조하여 여전히 회복 단계에 머물고 있는 상황이다. 유럽과 미국을 비롯해 아시아 각국도 글로벌 금융 위기의 영향을 받았지만 지금은 불황의 터널을 완전히 벗어나서 리먼 브라더스 사태 이전보다 미술 시장의 규모가 훨씬 커졌다.

금융 위기가 전 세계 미술품 가격을 폭락시킨 것은 사실이지만, 일본의 경우 거품 경제가 무너지고 연거푸 발생한 리먼 브라더스 사태이기에 불황의 여파가 더욱 크고 오래 지속되는 듯하다. 실제로 미술계에서는 일본인들이 현대 미술품을 자산 가치로 인식하지 못하는 이유 중 하나로 장기 불황을 지목하고 있다.

중국과 마찬가지로 한국 미술 시장 또한 코로나19 팬데믹 이후 급성장했다. 한국 2차 시장의 거래 규모는 2020년 대비 183.2% 증가했고, 총 낙찰액은 약 3,280억 원으로 예측되었다(예술경영지원센터, 『2021 한국 미술 시장 결산 컨퍼런스 자료집』, 2022).
한국 경매 시장은 작가와 직거래를 하는 방식으로 1차 시장 고유의 역할까지 수행해 미술 시장을 독식한다는 비판이 제기될 만큼 거래 규모를 키우고 있지만, 총 거래 액수로는 세계 미술 시장에서 미미한 규모라 할 수 있다.

일본에서 2차 시장이 활성화되지 않는 또 하나의 이유로, 업계의 내부 거래를 담당하는 '교환회'라는 일본 고유의 사조직을 들 수 있다.

교환회 경매는 일본에만 존재하는 경매 시스템으로 갤러리 단체의 상조회와 같은 친목 모임에서 이루어지는 경매다. 일반인은 교환회 경매에 참여할 수 없다. 교환회 소속 갤러리끼리 경매 형식으로 중고 미술품을 사고파는데, 교환회 경매를 통해 그림이 팔렸을 때는 곧바로 현금화할 수 있고, 그림을 살 때는 지불을 연기할 수도 있다.

따라서 소속 갤러리는 교환회에서 작품을 매매하면 자금 융통이 용이하다는 커다란 장점이 있다. 회원 간의 결속력이 매우 강해서 값비싼 입회비는 물론이고 갤러리의 추천이 없으면 입회 자격조차 주어지지 않는다.

갤러리 입장에서는 크게 이득이 되겠지만, 교환회에서 몇 차례 거래가 이루어짐으로써 그림 값이 부풀려지면 결과적으로 컬렉터가 비싼 가격에 그림을 구입해야 한다. 요컨대 수많은 갤러리의 이익을 덧붙인 미술품에 구매자가 고액을 지불하는 셈이다.

이와 같은 관례는 주로 일본화, 서양화 거래에서 흔하고 현대 미술에서는 거의 찾아볼 수 없지만, 예외적으로 일본의 명실상부

한 현대 미술가인 쿠사마 야요이 Kusama Yayoi 나 구상미술 작가의 작품은 교환회 경매에도 심심찮게 등장한다.

지금까지 설명한 바와 같이 여러 가지 얽히고설킨 폐쇄적인 연결 고리가 오늘날 일본 미술 시장을 더욱 쪼그라들게 만들고 있다.

2교시

2000년대 이후
급상승중인 미술품 가격

인터넷, 미술의 새로운 시장을 열다

21세기가 시작되면서 경매에서의 미술품 낙찰 금액은 큰 폭으로 상승했다. 거래 규모 확대의 주된 요인은 인터넷 보급으로 누구나 참여할 수 있는 신시장이 개척되었기 때문이다.

1990년대까지는 경매에 입찰하려면 사전에 경매회사의 초대장을 받아야만 했다. 게다가 예전에는 경매 참가자가 참고할 수 있는 자료는 도록과 실물 확인밖에 없었다. 그러나 지금은 인터넷으로 과거의 낙찰가를 검색하면서 대강의 시장 현황을 가늠할 수 있게 되었다. 미술품을 구매할 때도 단순히 갤러리나 경매회사의 의견만 참고하는 것이 아니라 구매자가 직접 인터넷으로 작품 자료 조사와 분석을 통해 가치 있는 작품을 찾아낼 수 있다. 바로 이 점이 시장 확대에 크게 영향을 미친 것이다.

현대
미술
투자
교과서

바스키아 작품 가격을 껑충 올린 억만장자

앞서 소개했듯이 2017년 5월, 일본의 억만장자 마에자와 유사쿠가 장 미셸 바스키아의 대표작을 1억 1,050만 달러 (한화 약 1,381억 원)라는 엄청난 고액에 낙찰받았다는 소식은 미술계의 화젯거리로 매스컴을 장식했다. 역대 경매에서 전후 출생 작가로서는 현재 바스키아의 낙찰 금액이 최고가를 기록하고 있다.

덧붙이자면 생존 작가 작품으로는 2019년 5월 15일, 크리스티 뉴욕에서 열린 경매에서 미국 현대 미술가 제프 쿤스 Jeff Koons의 <토끼 Rabbit>가 9,107만 5천 달러 (한화 약 1,138억 원)에 낙찰되어 영국 작가 데이비드 호크니 David Hockney가 보유한 생존 작가 작품의 경매 최고가를 경신했다.

[전후 출생 작가의 경매 낙찰 총액 . 2015년]

출처 Artprice.com

	낙찰 총액 (달러)	작가명
01	1억 2,582만 1,223	장 미셸 바스키아
02	1억 1,299만 3,962	크리스토퍼 울
03	8,187만 5,747	제프 쿤스
04	6,629만 1,922	피터 도이그
05	6,520만 3,894	마르틴 키펜베르거
06	3,526만 4,485	쩡판즈
07	3,289만 935	리처드 프린스
08	2,495만 7,628	주신젠
09	2,456만 2,694	키스 해링
10	2,275만 2,256	데이미언 허스트
11	2,220만 1,414	루돌프 스팅겔
12	1,837만 6,503	애니시 커푸어
13	1,704만 4,008	신디 셔먼
14	1,628만 7,181	저우춘야
15	1,591만 7,355	마크 그로찬
16	1,536만 9,274	나라 요시토모
17	1,507만 5,422	안젤름 키퍼
18	1,494만 9,549	웨이드 가이턴
19	1,423만 6,400	마크 탠시
20	1,416만 435	리우예

[도표 3]

현 대
미 술
투 자
교과서

출처 Artprice.com

	낙찰 총액 (달러)		작가명
01	1억 3,947만 6,214		장 미셸 바스키아
02	8,402만 4,644		크리스토퍼 울
03	5,850만 2,501		제프 쿤스
04	5,588만 910		리처드 프린스
05	4,465만 9,183		피터 도이그
06	3,171만 3,367		나라 요시토모
07	2,844만 5,055		루돌프 스팅겔
08	2,425만 9,022		키스 해링
09	2,261만 3,003		쩡판즈
10	2,112만 2,129		안젤름 키퍼
11	1,983만 8,753		마우리치오 카텔란
12	1,642만 5,698		장샤오강
13	1,625만 9,564		마크 브래드포드
14	1,580만 811		데이미언 허스트
15	1,533만 1,356		아드리안 게니
16	1,529만 8,000		마크 탠시
17	1,324만 8,793		마이크 켈리
18	1,316만 5,912		리우예
19	1,279만 1,202		무라카미 다카시
20	1,229만 4,829		천이페이

2교시

[도표 4]

그럼 마에자와의 매입 후, 바스키아 작품 가격이 어떻게 변화했는지 자세히 살펴보자.

먼저 마에자와가 바스키아 회화를 경매 최고가로 구입하기 2년 전인 2015년에 거래된 전후 출생 작가의 경매 낙찰 총액 순위를 [도표 3]에 정리해두었다. 2015년에 처음으로 바스키아가 1위로 올라섰는데, [도표 3]을 보면 2위를 차지한 미국 예술가 크리스토퍼 울Christopher Wool과 가격 차이가 크지 않다는 사실을 알 수 있다.

다음으로 [도표 4]에 소개한 2016년 경매 총액 순위를 알아보자. 마에자와는 2017년에 구입한 <무제Untitled>와는 또 다른 바스키아의 <무제Untitled> 작품을 2016년에도 5,728만 5천 달러(한화 약 718억 원)에 사들였다.

[도표 4]에서도 알 수 있듯이 바스키아는 2016년에도 1위를 차지했는데, 전년도와 다른 점이라면 2위인 크리스토퍼 울과 격차가 다소 벌어져 바스키아의 경매 총액이 어림잡아 5,500만 달러 정도 앞선다는 것이다. 2016년 바스키아의 <무제> 낙찰가가 5,728만 5천 달러라는 점을 감안할 때 바스키아가 1위로 등극하는 데 마에자와의 고액 응찰이 크게 영향을 미친 것으로 보인다.

[도표 5]의 2017년 경매 낙찰 총액 순위를 보면, 1위와 2위의 차이를 더욱 또렷이 알 수 있다. 물론 1억 1,050만 달러라는 슈퍼

[전후 출생 작가의 경매 낙찰 총액 . 2017년]

출처 Artprice.com

	낙찰 총액 (달러)	작가명
01	3억 1,352만 830	장 미셸 바스키아
02	6,065만 1,662	피터 도이그
03	5,262만 2,505	크리스토퍼 울
04	5,153만 9,840	루돌프 스팅겔
05	3,904만 6,320	마크 그로찬
06	3,602만 684	리처드 프린스
07	3,587만 8,411	나라 요시토모
08	3,482만 3,067	키스 해링
09	3,109만 9,780	쩡판즈
10	3,007만 1,188	데이미언 허스트
11	2,826만 7,616	아드리안 게니
12	2,399만 9,092	안젤름 키퍼
13	1,855만 2,016	알베르트 올렌
14	1,637만 4,654	마크 브래드포드
15	1,560만 4,353	제프 쿤스
16	1,492만 829	토마스 슈테
17	1,462만 9,862	장샤오강
18	1,352만 6,334	존 커린
19	1,331만 3,752	조지 콘도
20	1,314만 7,163	저우춘야

2교시

[도표 5]

컬렉터의 구매액이 큰 부분을 차지하지만, 이를 제외하더라도 바스키아 작품의 총 낙찰가는 2억 달러(한화 약 2,500억 원)로 랭킹 1위의 자리를 놓치지 않는다.

실제로 2위인 영국 미술가 피터 도이그Peter Doig나 3위인 크리스토퍼 울보다 경매 총액에서 몇 배나 앞선 바스키아의 작품 가격은 쉽게 넘볼 수 없는 최고가임을 [도표 5]에서 확인할 수 있다.

이번에는 2017년 10월부터 2018년 9월까지 1년 동안 전후 출생 작가의 작품별 경매 낙찰가 순위를 살펴보자([도표 6] 참고). [도표 6]에는 마에자와의 구매 금액이 포함되지 않았다. 즉 마에자와가 2017년 5월, 1억 1,050만 달러에 바스키아의 작품을 구입한 이후 전체 순위 가운데 상위 25점 중 10점이 바스키아의 작품으로 기록되어 있다. 물론 마에자와라는 유명 컬렉터가 의도한 것은 아니겠지만, 바스키아의 인기는 하늘을 찌르며 전후 출생 작가 중 타의 추종을 불허한다.

최근 '미술품 경매 최고가 경신'이라는 제목의 뉴스 기사를 심심 찮게 접한다. 경매 낙찰가가 1억 달러(한화 약 1,250억 원)를 호가하는 작품 수도 2020년 7월 시점에 이미 50점을 넘겼다. 이들 미술품 가운데 42점이 2000년 이후에 낙찰된 그야말로 최신작이다.

출처 Artprice.com

	낙찰 총액 (달러)	작가명	작품명	경매 시기
01	4,531만 5,000	장 미셸 바스키아	융통성 있는 Flexible	2018. 5월
02	3,071만 1,000	장 미셸 바스키아	살과 영혼 Flesh And Spirit	2018. 5월
03	2,281만 2,500	제프 쿤스	플레이도 Play-Doh	2018. 5월
04	2,264만 280	천이페이	옥당춘난 Warm spring in the jade pavilion	2017. 12월
05	2,159만 4,014	장 미셸 바스키아	빨간 두개골 Red Skull	2017. 10월
06	2,112만 7,500	피터 도이그	빨간 집 Red House	2017. 11월
07	2,111만 4,500	케리 제임스 마샬	과거 Past Times	2018. 5월
08	2,012만 5,811	피터 도이그	포레스티아 캠프장 Camp Forestia	2017. 10월
09	1,995만 8,612	피터 도이그	협곡의 건축가 집 The Architect's Home in the Ravine	2018. 3월
10	1,942만 2,139	장 미셸 바스키아	무제 Untitled	2018. 6월
11	1,768만 936	장 미셸 바스키아	인종차별 Jim Crow	2017. 10월
12	1,672만 8,820	장 미셸 바스키아	다양한 맛 Multiflavors	2018. 3월
13	1,516만 6,515	피터 도이그	찰리의 공간 Charley's Space	2018. 3월
14	1,447만 2,784	크리스토퍼 울	무제 Untitled	2018. 3월
15	1,197만 9,851	마크 브래드포드	헬터 스켈터 Helter Skelter I	2018. 3월
16	1,109만 6,876	마르틴 키펜베르거	무제 Ohne Titel	2018. 5월

2교시

	낙찰 총액 (달러)	작가명	작품명	경매 시기
17	1,095만 3,500	장 미셸 바스키아	카브라 Cabra	2017. 11월
18	1,075만 5,244	장 미셸 바스키아	뉴욕, 뉴욕 New York, New York	2018. 6월
19	1,062만 3,791	천이페이	산책로의 미녀들 Beauties on Promenade	2018. 5월
20	1,043만 7,500	피터 도이그	거의 다 자란 Almost Grown	2017. 11월
21	1,015만 7,506	피터 도이그	낮의 천문학 (그레서호퍼) Daytime Astronomy (Grasshopper)	2018. 6월
22	933만 3,257	장 미셸 바스키아	무제 Untitled	2018. 5월
23	882만 6,036	무라카미 다카시	구름 속의 용-붉은 돌연변이 Dragon in clouds - red mutation	2018. 4월
24	826만 2,500	크리스토퍼 울	무제 Untitled	2018. 5월
25	813만 1,000	장 미셸 바스키아	나폴리의 번개 Flash in Naples	2017. 11월

[도표 6]

　　2017년에 마에자와가 구입한 바스키아의 작품은 과거 낙찰가 순위에서 35위를 기록했는데, 이는 2017년 바스키아의 경매 최고가 이후 1억 달러의 고액 낙찰이 10건이나 더 나왔다는 이야기와 일맥상통한다.

1억 달러라고 하면 일반인에게 쉽게 감이 오지 않을 숫자다. 예를 들어 상장한 일본 기업의 주식과 비교한다면 주식 시가 총액이 100억 엔(한화 약 천억 원)이상의 기업체는 730개 정도로 전체 상장사 3,714사 중에 상위 20%에 해당한다. 요컨대 일본 상장 기업의 80%는 그림 한 점 가치에도 미치지 못한다. 이런 사실에 생각이 미치면 현재 미술품 가격이 엄청나게 높은 금액임을 체감할 수 있을 것이다.

사기만 하면 오른다?
가격 하락을 막는 '보이지 않는 손'

대체 미술품 가격은 어떻게 정해지고 어떤 방식으로 올라갈까? 시간과 노력을 쏟아부은 작품이나 재료 원가가 높은 작품이라면 비싼 가격이라도 충분히 고개를 끄덕일 테지만 콘셉트가 좌우하는 현대 미술은 가격의 근거를 이해하기 어렵다. 하지만 그림 값에는 타당한 근거가 있으며 가격이 상승하는 시장의 구조 또한 존재한다.

우선 미술품은 합리성과는 대척점에 있다는 사실을 인지해야 한다. 창작자는 스스로 창조하고 싶은 예술을 만들고, 구매자는 작품을 구입할 때 합리적으로 소비하지 않는다. 작품 재료 단가는 그림 값에 미미하게 반영되고 대신 부가가치가 미술품

가격의 90% 이상을 차지한다. 요즘 말로 하자면 가성비보다는 '가심비'를 추구하는 것이 미술이라고 할 수 있다.

그렇다면 미술품의 부가가치와 가격은 어떻게 결정될까? 미술의 가치는 작품이 지닌 콘셉트와 스토리에 따라 정해지고, 가격은 수요와 공급을 바탕으로 결정된다.

미술품의 경우, '가치=가격'이라는 등식이 성립하지 않는 다는 점에서 다른 상품들과 다르다. 먼저 '가치'란 객관적인 판단으로 정해지는 것이 아니다. 어디까지나 개인의 주관에 따른 평가다. 개인이 좋다고 느끼면 가치가 충분히 올라갈 수 있다는 점에서 개인이 결정하는 문제라 할 수 있다. 요컨대 비평가나 학예사 등 전문가가 내리는 평가가 미술품의 가치를 대변하는 것은 아니라는 뜻이다. 하지만 이런 원칙과는 별개로 제삼자가 내린 평가를 토대로 미술품의 가치가 결정되는 것이 미술계의 현실이다.

더욱이 '가격' 또한 원칙을 내세우자면 수요와 공급의 원리에 의해 결정되어야 한다. 공급이 제한된 인기 작품의 경우 수요가 높기 때문에 당연히 가격이 천정부지로 뛰어야 할 것이다. 하지만 이 또한 제삼자의 평가나 판단을 바탕으로 경매 가격의 추정가가 만들어지고 이를 지렛대 삼아 가격이 형성된다. 미술 비평가의 학술적인 권위가 경매 인기에 제동을 걸거나, 반대로 인기에 날개를 달아주기도 하면서 경매가를 좌지우지하는 것이다.

특히 미술품을 브랜딩할 때 지나치게 대중화를 꾀하다 보면 이미지를 갉아먹을 수 있기 때문에, 먼저 미술계 전문가에게 작품성을 인정받고 가치 상승을 도모하는 사례도 있다.

정리하자면 가격은 시장의 인기에 따라 달라지고 가치는 개인의 주관에 따라 결정되는 가운데 여전히 학계의 평가로 미술품의 가치와 가격을 대변하는 세계가 바로 미술 시장인 것이다. 미술품 가격을 결정짓는 시장 구조는 세월과 함께 조금씩 변모했다. 예전에는 작가의 경력이나 갤러리 내의 판매 연수 등 연공서열과 같은 시스템에 따라 미술품 가격이 매겨졌다. 지금은 작품의 인기도에 따라 가격이 등락하는 2차 시장 주도로 가격 결정의 무게중심이 이동했다. 이전에는 미술 경매라 하면 부유층이 소장한 희귀 작품을 극소수의 사람들이 구입하는 것이라는 인식이 있었다. 그러나 경매회사를 거점으로 하는 2차 시장이 확대되면서 오늘날에는 그 의미가 바뀌었다. 미술품을 자유롭게 매매하는 시장으로 미술 경매를 새롭게 인식하게 된 것이다.

2017년 11월 15일, 크리스티 뉴욕 경매장에서 레오나르도 다빈치 Leonardo da Vinci의 예수 초상화인 <살바토르 문디 Salvator Mundi>가 4억 5,031만 달러(한화 약 5,628억 원)에 낙찰되어 미술품 경매 역사상 최고가를 기록했다. 미술품 경매 낙찰가는 응찰자끼리의 경합 열기에 따라 시시각각 달라지기 때문에 아무래도 그림을 원하는 사람이 많으면 가격이 치솟을 수밖에 없다.

국립 미술관에 전시되어야 할 작품이 경매 시장에 등장하는 일은 좀처럼 드물기에 당시 다빈치의 그림은 '더 이상 구경조차 할 수 없는' 희소가치가 가격에 엄청난 프리미엄을 보태준 셈이다. 액수에 구애받지 않고 무조건 소장해야겠다는 간절한 마음의 응찰자가 늘면서 경쟁이 치열해졌으리라 본다. 즉 미술품 가격은 최종적으로 수요와 공급이 맞아떨어지며 정해지기 때문에 팬이 많은 인기 작품은 가격이 급등하는 구조를 갖출 수밖에 없다.

그렇다면 치솟는 작품 가치를 결정하는 요소는 무엇일까? 미술품의 가치는 단순히 인기투표로 결정되는 것이 아니라, 급등할 만한 가치 있는 작품이 높은 평가를 받는다는 사실에 주목해야 한다. 예술품의 가치는 작품 제작 과정이나 기술력이 아닌 작품 자체가 지닌 '콘셉트'와 '스토리'에 있다. 아무리 제작 비용이 많이 들고 작업 시간이 오래 걸리더라도 이런 요소들은 작품 가격에 반영되지 않는다.

해당 작품이 '미술사에서 중요한 위치와 스토리를 갖추고 있을지도 모른다'고 기대하는 사람이 늘어나면 가치는 수직 상승한다. 이는 기업의 성장 기대치에 따라 가치가 올라가는 주식 매매 시스템과 흡사하다. 피에르 오귀스트 르누아르 Pierre Auguste Renoir 나 파블로 피카소 Pablo Picasso 같은 서양 미술사에서 중요한 자리를 차지하고 있는 거장의 작품은 최고의 상한가를 안정적으

로 유지하고 있다. 이 중에서도 걸작이라고 불리는 대부분의 작품은 이미 저명한 미술관에 고이 모셔져 있는데, 어쩌다 다빈치의 <살바토르 문디>처럼 국보급 작품이 시장에 나오면 그야말로 천문학적인 가격대로 치솟는다.

거장의 반열에 오르기 전 단계의 작가는 앞으로 르누아르나 피카소처럼 미술사에 한 획을 그을 만한 중요한 예술가로 부상할지 모른다는 기대감이 뒷받침되어 그림 값이 달라지는 것이다. 따라서 기존에 볼 수 없던 전혀 새로운 시도를 하는 아티스트가 주목을 받고 높이 평가받는다.

이런 사실에 생각이 미친다면 작품 가치가 상승할 작가를 가늠할 때 미술 트렌드를 반드시 살펴봐야 함을 깨달을 것이다. 트렌드가 새로운 미술사를 개척한다. 또한 트렌드의 중심에 있는 아티스트가 높은 평가를 받으면 그 트렌드 주위에 있는 아티스트도 다 같이 가치가 상승한다.

한편 수요에 따라 가격이 정해질 경우, 수요가 줄어들면서 가격이 하락하는 상황도 있을 거라 생각하기 쉽다. 하지만 실제로 갤러리에서 매기는 가격은 매년 조금씩 올라가는 것이 관례이고 가격이 내려가는 일은 극히 드물다.

가격 하락은 사실상 작품 평가의 하락을 의미하며 작가 개인의 동기부여에도 나쁜 영향을 미치기 때문에 실제 보합은 있

어도 하락은 거의 없다. 요컨대 갤러리에서 거래되는 가격이 온전히 시장 상황을 반영한 값은 아니라는 뜻이다. 관점에 따라서는 2차 시장에 진입하기 전까지는 아무도 모르는 '예정가'이기 때문에 갤러리의 판매 금액이 오를지 내릴지는 고객의 안목에 달려 있다고도 볼 수 있다.

다만 미국의 대형 상업 갤러리에서는 2차 시장을 옭아매면서 그림 값을 껑충 올리는 행위가 보편화되어 있다. 이는 2차 시장, 즉 경매회사와 상업 갤러리가 연결되어 있음을 의미한다. 물론 미술관이나 미디어도 밀접한 협력 관계를 구축하고 있다. 미술계 관계자들이 서로 얽히고설켜 미술품 가격을 올리는 시스템을 구축하고 있는 것이다. 내부의 관계자라면 가격 상승 전에 미리미리 작품을 손에 넣을 수 있겠지만, 아무래도 '그들만의 보이지 않는' 손이 그림 값을 좌지우지하는 것은 사실인 듯하다.

내가 가진 작품의 현재 가격은?

요즘 미술품을 소장하고 있는 사람을 심심찮게 볼 수 있다. 그러나 구입한 작품을 경매 시장에 팔려고 내놓는 사람은 여전히 찾아보기 어렵다. 물론 소장품이 너무나 마음에 들어서 평생 거실에 걸어두고 감상하는 것도 나쁘지 않다. 하지만 훌륭한 컬렉션을 만들려면 하나를 열 개로 불려나가는 발상의 전환이 필요하

다. 즉 수집품 중 일부를 매도하고 그 수익을 밑천 삼아 다른 작품을 구매함으로써 컬렉션의 질을 더욱 높여가는 것이다.

미술품은 컬렉션을 완성해나간다는 장기적인 시각으로 접근해야 한다. 그래야만 꾸준히 이익을 창출하는 작품을 구입하게 되고 결과적으로 미술 투자의 선순환을 이끌어낼 수 있기 때문이다.

대체로 미술품은 한 점밖에 없기 때문에 작품을 사려는 사람만 있고 파는 사람이 없다면 시장 자체가 성립할 수 없다. 판매자가 존재함으로써 거래가 활성화되는 것이 바로 미술의 2차 시장이다. 따라서 미술 시장의 주축이 되려면 미술품 매매는 필수다.

그렇다면 2차 시장에서 작품 가치를 제대로 인정받으면서 팔 수 있는 방법은 없을까? 이왕 미술품을 팔려고 마음먹었다면 조금이라도 비싼 가격에 팔고 싶은 것이 인지상정이다.

우선 알아두어야 할 사항은 2차 시장의 경우 작가에 대한 평가가 작품의 가치로 이어지는 사례가 많다는 점이다. 한번 스타 작가로 뜨기 시작하면 이전에 제작한 과거 작품도 평가가 급상승한다. 다시 말해, 2차 시장에서는 인기 부상 작가를 주목한다는 점이 대전제라고 할 수 있다.

또한 미술품은 구입한 뒤에도 작품 가치가 시시각각 달라진다는 점을 염두에 두어야 한다. 따라서 매입 후 작품 가치의 변

화 양상을 일정한 간격을 두고 주기적으로 관찰하는 게 바람직하다. 미술품을 당장 시장에 내놓을 마음이 없더라도 소장 중인 작품의 자산 가치가 어느 정도 되는지, 어떤 미술품이 현재 가치가 상승하고 있는지 알아두면 시장의 트렌드를 파악하는 데 도움이 된다. 결국 이러한 지식과 경험이 쌓여 성공하는 아트테크로 이어지기 때문이다.

다만 소장품 중에서도 어림값을 예측할 수 있는 작품과 그렇지 않은 작품이 있다. 예컨대 오래된 갤러리에서 팔고 있는 풍경화나 사실적인 정물화 및 인물화 등 흔하디흔한 그림의 경우, 갤러리 업자들끼리는 활발하게 매매하지만 개인 거래에서는 구매가의 20~30%밖에 값을 쳐주지 않는다. 게다가 국제 경매 시장에서 '그런' 그림은 '평가 대상 제외'로 매매조차 어렵다.

반대로 1차 시장인 갤러리에서 대대적으로 홍보한 작품을 구매했다면 구입한 갤러리에 판매를 위탁해도 작품 가격이 떨어지는 일이 거의 없다. 요컨대 작품 가격은 판매 갤러리가 해당 작가를 꾸준히 육성함으로써 가격 상승을 도모하는 시장 구조를 토대로 매겨진다고 할 수 있다.

덧붙여 작가의 수상 경력은 인기와 직결되기 때문에 수요를 상승시키는 요인으로 작용한다. 더 나아가 1차 시장인 갤러리에서 국내외 아트페어를 포함해 해외 시장에도 적극적인 홍보 활동을 펼치는 것이 매우 중요하다. 그도 그럴 것이 갤러리에

서 해외 마케팅 활동에 주력하면 절대적인 구매자의 수가 늘면서 그만큼 미술품 판매 시장이 확대되기 때문이다. 아울러 해외 시장의 경우 가격대가 높은 작품을 국내보다 쉽게 팔 수 있다는 이점도 두루 챙길 수 있다. 이처럼 작품 홍보와 작품 매매를 위해 열심히 달리는 갤러리에서 미술품을 구매하면 작가의 가치가 하락할 위험성은 크게 줄어들 것이다.

주식보다 느리게 떨어지고
빠르게 회복되는 아트테크의 미덕

가격은 기본적으로 '수요와 공급'이라는 시장 원리에 따라 정해지므로 작품이 팔리면 갤러리는 가격을 조금씩 올릴 수 있게 된다. 갤러리 관점에서 보자면, 작품을 1만 달러에 판매하든 100만 달러에 판매하든 기본 비용은 크게 달라지지 않기 때문에 비싸게 파는 쪽이 업무 효율성이 높다. 조금이라도 단가를 높여 판매하는 것이 갤러리 사업의 핵심이다. 이를 수요와 공급의 균형으로 말하자면, 수요가 늘고 공급이 조금 부족할 때 고객 이탈을 막으면서 이익을 낼 수 있으니 가장 이상적인 시장 상황일 것이다.

　　2008년 글로벌 금융 위기에 직면하면서 주가가 하락한 직후 미술품도 대체로 가격이 하락했지만, 그 이후에는 주식보다 훨씬 빠르게 그림 값이 회복되기 시작했다. 미술품은 비교적 불

황에 강한 투자 상품이지만, 그래도 주가와 비교하면서 현재 미술품 시세를 확인해둘 필요가 있다.

코로나19가 몰고 온 경제 불황 속에서도 미술품 경매 시장은 오름세를 유지하고 있다. 하지만 미술품 가격이 앞으로 어떻게 될지는 예측하기 어렵다. 미국과 유럽 등의 선진국 국내총생산 하락은 이미 리먼 브라더스 사태를 넘어섰고, 코로나19가 초래한 소비 활동 저하는 앞으로 경제 회복의 성패에 따라 달라질 것이다.

그런데 최근 시장 상황을 면밀히 검토해보면 일반 소비자의 경제 침체와 주식 시황이 반드시 일치하는 것은 아닌 듯하다. 부유층의 남아도는 투자금이 경제 불황에도 성장을 거듭하고 있으므로 과거 금융 위기 때처럼 경기 침체가 곧바로 미술품의 가격 하락으로 이어지지는 않을 전망이다.

미술품 투자의 리스크는 환금성과 수수료

미술품은 유행이나 경제 상황 등 외적 요인에 따라 가격이 요동치는 상품이다. 1980년대 일본이나 최근 초고속 성장을 거듭한 중국에서는 경제 호황과 함께 미술품 가격이 급등하며 '아트 버블'이 발생했다. 이처럼 경제 동향과 연동해서 가격이 변동하는 미술품은 종종 주식이나 채권 같은 투자 상품으로 간주된다. 하

지만 자산 증식을 목적으로 하는 미술 투자의 경우, 주식이나 채권과는 그 성질이 많이 다르기 때문에 주의해야 한다.

먼저 미술품은 환금성이 떨어진다. 주식이나 채권 등의 투자 상품은 매도하면 바로 현금을 수중에 넣을 수 있지만 미술품은 그렇지 않다. 미술품을 판매하려면 적어도 몇 개월, 때로는 몇 년을 기다려야 한다. 바로바로 현금을 원하는 사람에게는 미술품 투자가 적합하지 않다. 금전 가치가 있고 자산의 하나로 간주되는 미술품은 부동산과 비슷한 점이 많다. 원하는 가격으로 부동산을 팔고 싶으면 매수자가 나타날 때까지 기다려야 한다. 운이 좋으면 바로 팔릴지도 모르지만 좀처럼 살 사람이 나타나지 않으면 꽤 오랫동안 부동산 시장에 남게 된다. 마찬가지로 수요가 있는 귀한 미술품은 바로 현금화할 수 있지만 그런 작품은 극히 일부다.

경매일이 정해져 있는 경매 시장에 미술품을 내놓으면 당장 현금화할 수 있을 것 같지만, 이것 또한 큰 착각이다. 경매회사에 미술품을 위탁한 후, 작품이 판매되고 현금이 통장에 입금되기까지 6개월 정도 소요된다. 게다가 만일 작품이 팔리지 않으면 다른 판매처를 찾아나서야 한다. 요즘은 인터넷 경매라는 선택지도 있지만, 얼마에 팔릴지 예측하기 어렵고 갤러리나 경매회사에 위탁하는 것보다 가격이 하락할 리스크도 분명 있다. 물론 마음만 먹으면 일주일 이내에 현금화할 수 있겠지만 이때

는 매수자의 뜻에 전적으로 따라야 하기에 헐값 매도를 각오해야 한다.

또한 미술품을 매매할 때는 수수료도 고려해야 한다. 주식이나 채권 거래에서는 1% 이하의 수수료가 발생한다. 부동산 중개 수수료도 1%에 훨씬 미치지 못하는 0.5% 내외다. 반면에 미술품은 최고가 작품을 제외하면 수수료가 10% 이하인 경우는 거의 없다고 봐도 무방하다. 경매회사를 통해 미술품을 팔 때는 10~15%, 살 때는 15~20%의 수수료를 지불해야 한다. 갤러리를 통해 매매할 때는 수수료가 20~30%나 된다.

아트테크를 염두에 두고 미술품을 구매한다면, 이러한 미술품 투자의 리스크를 미리 알아두고 여유 자금으로 운용해야 할 것이다. 유사시를 위한 적금이나 생활비를 미술품 구입에 쓰는 것은 결코 바람직하지 못하다.

불황에 더 빛나는 속설, 거장의 걸작은 가격이 떨어지지 않는다

미술품이 일정 금액 이상의 가치를 획득하면 그 작품은 온전히 자산으로 다루어진다. 실제로 작품이 걸작이든 아니든 아티스트가 인정받으면 대체로 모든 작품의 가격이 상승한다.

무명 아티스트를 스타 작가로 끌어올리기 위해, 연예 기획

사가 스타를 만드는 것과 비슷한 시스템이 작동되기도 한다. 예컨대 아티스트 주변의 관계자들이 합세하여 미디어를 활용하고 이미지를 전략적으로 관리하는 식으로 작품의 부가가치를 올리는 것이다.

이렇게 일부 이해 관계자가 가격을 의도적으로 끌어올리는 사례도 분명 존재한다. 결과적으로 그림 값이 자연스럽게 오르는 것이 아니라 기획을 통해 오르는 것이다. 금융 시장에서는 있을 수 없는 가격 조작이 미술 시장에서는 일어나기도 한다. 실제 미술품 거래에는 내부자 거래 규제가 없기 때문에 내부 사정에 약한 컬렉터는 정보 부족으로 비싸게 덤터기 쓰는 일도 있다.

폐쇄적인 미술 시장에서는 미술의 부가가치보다 가격 상승만 목표로 삼는 세력도 나올 수 있다. 미술품을 구입한 뒤에 더 비싸게 팔기 위해서 구매 후 가격이 상승하도록 업자와 공모하는 사람도 생길 수 있다는 이야기다.

이처럼 몇몇 사람에게만 이익을 가져다주는 시장의 흐름은 공정하지 못하다. 하지만 경매회사, 미술관, 비평가, 갤러리, 컬렉터가 하나가 되어 본질적인 가치보다 몇 배나 높은 값을 매기고 그들만의 돈벌이 수단으로 미술품을 이용하는 사례가 전혀 없다고는 할 수 없다.

증권화된 '서브프라임 모기지 론subprime mortgage loan', 즉 비우량 주택 담보 대출처럼 실제와는 다른 허상의 머니 게임이

되풀이되며 가격이 과도하게 부풀려지는 양상은 미술계 내부에서도 이해하기 힘들어 한다. 솔직히 그렇게까지 그림 값을 비싸게 매겨야 할 가치가 있는지 의심스러운 경우도 있다.

예를 들어 토지는 가격을 결정할 때 이용되는 지표로 공시지가라는 개념이 있다. 이를 통해 합리적인 땅값이 매겨지고 여기에 개별 상권별로 프리미엄이 붙어 가격이 형성된다. 미술품도 부동산과 마찬가지로 실물 투자 상품임에도 불구하고 부동산만큼 합리적으로 가격을 판단하기 어려울 때가 많다.

현재로선 경매회사에서 거래되는 낙찰가나 갤러리에서 매기는 호당 가격, 즉 작품 사이즈별 가격이 유일하게 신뢰할 수 있는 지표로 활용된다.[8] 하지만 갤러리 전시도 상시적인 게 아니다. 작가의 전시 기간에만 판매 가격을 명시하거나 심지어 갤러리에 문의해도 가격 자체를 비공개로 하는 경우도 많아서 일반 컬렉터는 정확한 가격 정보를 얻기 어려운 게 현실이다.

자본주의는 투자한 자본가가 투자금 이상의 이윤을 남기는 걸 목적으로 삼는 경제 체제다. 만약 미술이 자본주의 물결에 지나치게 휘말리면 이윤 확대에만 관심이 쏠려 미술품 가격이

8) 1호의 크기는 22.7 x 15.8cm이며, 호당 가격이 5만 원이라면 10호는 50만 원 정도로 책정된다. 호당 가격은 주로 우리나라와 일본에서 사용되고 해외에서는 적용하지 않는 방식이다. 계산법이 단순하여 사용하기 편리하지만, 작품의 가치를 크기와 비례하여 일률적으로 매기는 방식에 회의적인 시각도 있다.

폭주할 것이다. 결과적으로 작가가 의도하든 의도하지 않든 그림 값이 말 그대로 천정부지로 치솟을 수도 있다.

'거장의 걸작은 가격이 떨어지지 않는다'는 속설이 있듯, 장기 투자한 미술품은 수익이 날 때가 훨씬 더 많다. 미술품이 금융과 같은 자산 포토폴리오의 하나라는 인식이 더 확고해진다면, 앞으로는 공정하지 못한 일부 내부자 거래를 바로잡기 위한 미술계 내의 감시 제도나 법규도 반드시 필요하지 않을까 싶다.

거대 자금이 몰리는 시기, 내 컬렉션의 가치를 지키는 법

미술계에 몸담고 있는 나는 발굴한 작가의 작품을 알리고 가치를 높이기 위해 팔방으로 노력하고 있다. 제삼자를 통해 자의적으로 '올리는' 것이 아니라 자연스럽게 '올라가는' 방법을 열심히 모색 중이다.

무엇보다 적정 가격의 진정한 의미를 되새기면서, 그림 값이 미술 시장과 균형을 이루는지 곱씹어보고 만약 합당하지 않으면 '그 작품을 팔 수 없다'고 포기하는 것이 아니라 어떻게 하면 팔리게 할지를 매일같이 고민한다.

투자처를 잃은 자금이 미술 시장으로 향하는 것은 미술계 관계자, 특히 미술품 거래를 담당하는 사람이라면 박수 치고 환

영할 일이다. 그렇지만 미술 작품이나 작가에 대한 '투자'가 아니라 돈이 돈을 낳는 머니 게임을 위해 '투기'로 치닫는 사태에는 미술계가 합심해서 경종을 울려야 할 것이다.

　미술 투자 시장은 대부분 미국이나 영국, 그리고 중국 등 미술품 경매 시장이 활성화된 나라에 집중되어 있다. 미술 투자와 관련해 일본은 완전히 열외다. 일본인은 어느 정도 가격이 오른 뒤에 투자를 개시하는 이른바 '후기 다수 사용자late majority' 유형의 투자가가 대부분이고, 애초에 불확실성과 리스크를 피하기 위해 가격 급등 후 상한가로 미술품을 구입하기 때문에 거품이 빠지면 엄청난 손해를 보는 사람이 많은 듯하다.

　미국, 유럽이나 중국에서는 '거장의 걸작은 가격이 떨어지지 않는다'는 진실에 가까운 미술계의 금언을 믿고 미술품을 적극적으로 수집하는 투자가가 많다. 이처럼 안정적인 마음가짐으로 즐겁게 투자하는 미술 애호가를 늘리는 일에 나를 포함해 일본 미술 시장 관계자들도 더욱 힘써야 할 것이다. 구입한 미술품의 가격이 상승하고 비싸게 팔리는 건 분명 기쁜 일이지만, 그 자체가 목적이 되면 시장에 불안감이 조성될 수 있다. 가격 상승만을 목적으로 삼으면 구매자는 본인의 기호와는 관계없이 경매 시장에서 가격 상승을 꾀할 수 있는 미술품만 구입하게 될 것이다.

　갤러리에서는 팔리든 팔리지 않든 가격을 비싸게 책정할

수 있다. 이는 구매자와 판매자 사이에 정보 격차가 있기 때문이다. 즉 값비싼 그림 값에 그만한 가치가 있는지 확실히 알지 못하는 미술품 구매자는 그림을 비싸게 살 수밖에 없는 구조인 셈이다.

2교시를 마무리하며 개인적인 소회를 밝힐까 한다. 나는 극히 일부 부유층이 미술품을 투기 대상으로 삼고 매매하는 허황된 시장보다 화가를 업으로 삼는 아티스트가 한 명이라도 늘어나는 가치로운 미술 시장을 꿈꾼다. 젊은 예술가가 꿈을 포기하는 것은 정말로 안타까운 일이다. 그림으로 먹고살 수 있는 예술가가 점점 많아져 자라나는 꿈나무들도 화가의 꿈을 품고 훌륭한 아티스트에 도전할 만한 토양이 만들어지기를 간절히 바란다.

POINT

미술 시장은
1차 시장과 2차 시장으로
나뉜다.

·

수요와 공급의 균형을
반영하는 것이 경매 가격이다.

·

2000년대 이후
현대 미술품 가격이
급등하고 있다.

·

투자금은
경기 동향을 따라가면서
성장한다.

미술품 가격은
작품의 콘셉트와 스토리가
좌우한다.

·

미술 작품은
부가가치가
가격의 90% 이상을
차지한다.

·

미술품을
사고팔 때는
높은 수수료가 발생한다.

2차 시장을 좌우하는 대형 갤러리 라이벌

미술품 경매는 1차 시장인 갤러리 구매보다 진입 장벽이 낮아 가격 경쟁만으로 작품을 구입할 수 있다는 장점이 있다. 하지만 경쟁이 치열해지면 예상보다 높은 가격에 낙찰될 수도 있고, 각 회사마다 다른 수수료율(한국의 경우 약 15~20%)이 낙찰가에 더해지므로 꼼꼼히 체크해야 한다. 경매 현장에 직접 참석해보면 알 수 있지만, 경매는 짧은 시간 안에 벌어지는 일종의 라이브 쇼와 같다. 같은 작품이라도 경매사의 역량과 현장의 열기에 따라 경합을 벌이게 되므로 경매사에게는 분위기를 리드할 수 있는 쇼맨십이 요구된다. 최고가 기록은 일회성의 낙찰 결과여도 주목도와 화제성이 높기 때문에 신진 작가의 홍보 수단이 되기도 하지만, 유찰될 경우 타격을 주기도 한다. 경매에 관심을 가지기 전에 이러한 점을 숙지한다면 경매 결과에 일희일비하지 않고 좋은 기회를 포착할 수 있을 것이다.

우리나라 최초의 경매회사인 서울옥션은 1998년 설립되었고 모기업은 1983년 개관한 상업 갤러리 가나아트센터이다. 2008년 코스닥 시장에 상장되었으며 같은 해 홍콩에 법인을 내어 한국 경매회사로는 처음으로 해외에 진출했다. 서울옥션블루

는 2016년에 서울옥션이 출자한 온라인 경매 회사로, 2021년 자회사로 디지털 아트 및 NFT 플랫폼 엑스엑스블루XXBLUE를 만드는 한편 미술품 공동구매 플랫폼 소투SOTWO를 오픈했다. 또한 서울옥션은 2021년 경매 형식 기반의 오픈마켓 플랫폼 블랙랏 BLACKLOT을 새로 론칭하여 판매자가 직접 컬렉터블 아이템을 올리는 리셀 마켓플레이스까지 분야를 확장했다. 뿐만 아니라 에디션 전문 브랜드로 시작한 자회사 프린트베이커리Print bakery는 전시 기획 및 원화 판매도 병행하고 있다.

서울옥션에 이어 두 번째 경매회사로 출범한 케이옥션은 2005년 갤러리 현대가 50% 이상 출자해 만든 회사이다. 2022년 코스닥 시장에 상장되어 서울옥션과 함께 한국 경매회사의 양대 산맥으로 불리고 있다. 2008년부터 외국 회사와 연합 경매 형식으로 홍콩에 진출하여 2015년에는 단독 경매를 진행하기도 했으나, 지금은 국내 경매에 집중하고 있다. 케이옥션은 경매회사 외에도 3개의 자회사 아르떼케이, 아르떼크립토, 아트네이티브를 통해 신규 사업에 진출하고 있다. 2022년 3월 아르떼크립토를 통해 미술품 공동구매 플랫폼 '아트투게더ART TOGETHER'를 운영하는 투게더아트에 투자하여 주요 주주가 되었고, 7월에는 '라인 넥스트'와 NFT 기반 미술품 유통 생태계 구축을 위한 파트너십을 체결했다.

이처럼 활발한 활동을 보이는 서울옥션과 케이옥션을 두

고, 미술계 전반에 걸친 사업 확장으로 기회를 선점하여 중소 규모 갤러리를 도태시키는 양극화 현상을 초래하고 있다는 비판이 일기도 한다. 예술경영지원센터가 집계한 국내 경매회사별 비중을 보면, 2021년 기준 서울옥션 49.8%, 케이옥션 41.3%로 두 회사가 90% 이상을 점유하고 있음을 알 수 있다. 나머지 9%는 마이아트옥션, 헤럴드아트데이, 아이옥션, 라이즈아트 등의 8개사가 비등하게 차지하고 있다. 최근 세계적 아트페어인 프리즈 서울 참가 신청에서 한국 대형 갤러리 중 하나로 꼽히는 가나아트가 심사에 탈락하면서, 옥션을 겸업하는 갤러리를 배제한 것이 아니냐는 추측이 나오기도 했다. 이처럼 상업 갤러리가 옥션 회사를 함께 운영한다는 것은 해외에서도 이례적인 케이스로 보는 분위기임을 짐작할 수 있다. 현재 대기업인 신세계에서 서울옥션 인수를 검토하고 있다는 소식이 있어 관심이 쏠리고 있다.

　　한국의 2차 시장은 1차 시장과 혼재된 양상을 보이는 특수성이 있기에 거대 미술 전문 기업이 미술 시장을 독식하는 방향으로 흘러갈 우려가 있다. 그렇게 되면 시장에 주로 유통되는 작가군이나 작품 스타일의 다양성을 보장하기 어려워 컬렉터로서 안목을 넓히기 힘든 환경이 조성될 수 있다. 한국 미술 시장의 균형 있는 발전을 위해서는, 최종 선택을 하는 구매자가 한 기관의 퍼포먼스에만 집중하지 않고 참신한 기획전을 이어가는 갤러리와 저평가된 작가에게 관심을 기울이는 자세가 필요하다.

세계의 미술 시장을
이해하다

유대인들은

미술에 자산 가치를 부여했다.

교환가치를 지니면

신용이 생긴다는 사실을

그들은 일찍이 깨닫고 있었다.

갤러리의 쓰임은

미술품을 판매할 때가 아니라

판매 이후

어떤 활동을 하느냐에

달려 있다.

세계 미술 시장의 비교

한국과 일본은 작품 구매에 얼마나 많은 돈을 쓸까

세계 미술 시장 규모는 약 641억 달러(한화 약 80조 원)로 추정하고 있다(2019년 기준). 이 가운데 세계 최대 미술 시장인 미국이 전체 거래 총액의 44%를 차지하며 약 300억 달러(한화 약 37조 원)에 육박하는 시장 규모를 자랑한다. 반면에 일본의 미술 시장 규모는 450억 엔(한화 약 4,500억 원) 정도에 그친다. 이는 일본 고미술이나 근대 서양화를 제외한 '현대 미술' 시장을 말하며, 세계 미술 시장에서 일본의 시장 점유율은 0.7%밖에 되지 않는다. 이 수치는 미국의 70분의 1에도 미치지 못하는 아주 작은 숫자다.[9]

　미국 인구는 일본의 2.5배로, 1인당 미술품 연간 구입액을 비교해도 미국이 연간 약 1만 엔(한화 약 10만 원)이라면 일본은 연간 약 400엔(한화 약 4,000원)에 불과하다. 어림 계산을 해보면 미국

인은 일본인의 약 25배나 많은 미술품을 구매하는 셈이다. 2020년 국제통화기금의 추정치로 산출한 세계 각국의 명목 국내총생산 비율에서 일본이 6.0%를 차지했다는 점만 보더라도 일본 미술 시장은 다른 선진국과 비교했을 때 너무나 빈약하다는 사실을 알 수 있다.

급성장 중인 아시아 현대 미술 시장

이번에는 아시아의 현대 미술 시장으로 시선을 돌려보자.

9) 한국 미술 시장은 2021년 기준, 경매 시장 3,280억 원, 갤러리 4,400억 원, 아트페어 1,543억 원 등, 총 9,223억 원 규모이다(예술경영지원센터, 『2021 한국 미술 시장 결산 컨퍼런스 자료집』, 2022). 2021년은 전년도에 비해 미술 시장 규모가 2.8배 정도 팽창했음에도 불구하고 GDP 대비 0.02%에 불과해 선진국 평균인 0.1~0.2%에 비해 매우 낮은 수준이다. 세계 시장 점유율도 아직 1%에 못 미친다는 점을 고려하면 앞으로 성장 잠재력이 큰 시장이기도 하다. 2022년 세계적인 아트페어인 '프리즈 서울'이 키아프와 함께 개최되는 것을 계기로 국내 매출액 1조 원대를 달성하고 세계 시장 점유율도 1%를 넘는 규모로 성장하리라 기대되고 있다.

널리 알려진 대로 1989년 중국 시민들의 민주화 시위를 정부에서 무력 진압한 텐안먼天安門 사태가 일어났다. 민주화가 진행된 1990년대 초반만 해도 중국의 현대 미술 시장은 거의 전무했다. 하지만 텐안먼 사태 이후 30년 동안 정부가 앞장서서 문화 획득 정책을 펼쳤고 그 결과 미술 시장이 팽창하여 지금은 규모 면에서 미국에 이어 세계 2위로 등극했다. 오늘날 중국 미술 시장의 눈부신 성장은 정부의 노력이 결실을 맺은 결과라 말할 수 있을 것이다.

서양 역사에서는 영국이 산업혁명을 통해 경제 대국으로 우뚝 섰지만 프랑스에 비해 문화적으로 뒤처지던 시기가 있었다. 이를 극복하기 위해 영국 왕실이 소장하던 미술품으로 미술관을 세우고 대중에 공개함으로써 시민들을 계몽하고 문화 강국으로 부상했다는 사실은 역사를 통해 알 수 있다.

마찬가지로 미국도 경제적으로는 부유했지만 문화적인 역사 배경이 전무하던 시기부터 제2차 세계대전 이후 미술 시장을 석권하기까지 커다란 변화가 있었다. 지금 중국의 미술 시장도 비슷한 역사적 흐름을 밟고 있는 셈이다.

현재 중국은 지방 중견 도시를 포함해 전국 곳곳에 엄청난 숫자의 미술관을 건설 중이며 국민들이 미술과 가까워질 수 있도록 다양한 정부 시책을 추진 중이다. 특히 2021년 말, 홍콩에 문을 연 초대형 미술관 M+엠플러스는 '미술관 이상의 미술관'

을 표방하는 아시아 최대 현대 미술관으로 유명하다. 이처럼 중국 정부는 경제 성장뿐 아니라 문화적 위상을 높이기 위해 힘쓰고 있다.

일본도 거품 경제가 붕괴하기 직전까지 미술 시장이 호황이었다는 점에서 경제의 흐름이 고스란히 미술 시장에 영향을 미친다는 점은 틀림없는 사실이다.

국가별 국내총생산의 성장 추이를 보면 미술 시장과의 연관성을 또렷하게 확인할 수 있다. 현재 국내총생산 수치가 증가하고 있는 나라는 미국과 중국이 손꼽히고 영국, 독일, 프랑스 등 서유럽 국가들의 경우 수치는 미미하지만 착실하게 성장하고 있다. 유독 일본만 1994년부터 20년 이상 제자리걸음으로 성장이 멈춘 상태다. 앞으로도 미국과 중국의 양강 구도는 지속될 전망이다.

경제적 성장이 중요한 이유는 이러한 경제 발전이 미술 시장의 확대로 이어지기 때문이다. 일시적인 경기 상황이 아닌 국가의 성장력 자체가 미술품 구매의 원천이 된다. 현실적으로 국가별 경제 수치의 격차가 벌어지고 있다는 사실에 주목하면 미술품의 판매처로 내수 시장만 고집하는 것은 의미 없는 일이다.

중국 미술 시장의 두드러진 특징은 2차 시장이 눈부시게 발전하며 확대되었다는 점이다. 중국에는 크리스티나 소더비에 버금가

는 대형 경매회사가 폴리 옥션Poly Auction을 비롯해 여러 개 존재하는데, 이는 현대 미술품의 매매가 호황임을 나타내는 증표라고 할 수 있다. 20년 전 중국에는 현대 미술품을 다루는 갤러리가 거의 없었기 때문에 미술품을 구매하려는 사람은 경매회사를 통해 직접 작품을 구입해야만 했다.

일반적으로 경매회사에서는 1차 거래가 아닌 컬렉터가 소장하고 있던 작품을 재판매하는 것이 관례다. 그런데 경매 역사가 짧은 중국에서는 작가가 직접 경매 시장에 작품을 출품하는 일도 흔하다고 한다.

여하튼 중국에서는 경매회사가 주도하는 2차 시장이 급속히 확대되었고, 이를 뒤쫓아 가듯 1차 시장인 갤러리가 조금씩 증가하고 있다. 요컨대 미술품의 자산 가치를 목적으로 내세운 시장이 팽창하고 있고 이 과정에서 경매회사가 중요한 기능을 담당했다는 것이다.

한편 일본은 중국과 반대로 1차 시장인 갤러리 숫자가 훨씬 많고 경매회사 같은 2차 시장의 규모는 크지 않다.[10]

[10] 한국의 2차 시장 역사는 국내 첫 경매회사인 '서울옥션'에서 출발한다. 1998년 서울옥션이 출범하여 경매 시장을 독점해오다 2005년 '케이옥션'이 설립되면서부터 두 회사가 양대 산맥으로 자리 잡았다. 현재 두 회사를 포함하여 10여 개 정도의 미술품 경매회사가 운영되고 있지만, 서울옥션과 케이옥션이 국내 미술품 경매 낙찰 총액의 약 90%를 차지할 정도로 압도적이다.
한국 갤러리의 역사는 1956년 최초의 상업 갤러리 반도화랑이 개관한 것을 시작으로 1970년대부터 본격적으로 현대화랑(현재의 갤러리현대), 명동화랑, 조선화랑 등 1세대 갤러리가 생겨났다.

그림에 값을 매겨 세계 시장을 장악한
유대인 커뮤니티

미국의 미술 시장 규모는 일본의 약 70배가 넘는다고 앞서 소개했다. 그렇다면 미국과 일본의 시장 규모가 이토록 차이 나는 이유는 무엇일까?

유독 미국의 미술 시장이 팽창해, 유럽 전체를 가볍게 뛰어넘고 세계 최고로 발전한 이유를 궁금해하는 사람이 많을 것이다. 제2차 세계대전 이후부터 현재까지 미국의 사상을 다각도로 분석하면 그 이유를 어느 정도 짐작할 수 있다. 여기에서는 미국 미술 시장의 거대화와 관련된 수수께끼를 풀어보자.

우선 다음에 소개하는 세계적으로 유명한 작가 18명의 공통점을 생각해보자.

· 신디 셔먼 Cindy Sherman · 로버트 라우센버그 Robert Rauschenberg

· 알렉스 카츠 Alex Katz · 루이즈 니벨슨 Louise Nevelson

· 마크 로스코 Mark Rothko · 로이 리히텐슈타인 Roy Lichtenstein

지금은 한국화랑협회에 등록된 갤러리 수만 160여 개이고 실제로는 이보다 더 많은 수의 갤러리가 운영되고 있다.

앞서 언급된 수치(경매 시장 3,280억 원, 갤러리 4,400억 원)로 보면 1차 시장과 2차 시장 규모가 균형 있게 형성되어 있다고 볼 수도 있으나 최근 경매회사에서 전시나 작가 직거래 등 1차 시장의 역할까지 수행하고 있어 1차 시장을 보호하기 어렵다는 우려의 목소리가 나오기도 한다. 또한 한국의 2차 시장은 서울옥션과 케이옥션이 과점하고 있는 구도이므로 거래되는 작품의 다양성이 부족하다는 평가도 있다.

- 만 레이 Man Ray
- 마르크 샤갈 Marc Chagall
- 리처드 세라 Richard Serra
- 바넷 뉴먼 Barnett Newman
- 조지 시걸 George Segal
- 헬무트 뉴턴 Helmut Newton

- 크리스티앙 볼탕스키 Christian Boltanski
- 짐 다인 Jim Dine
- 솔 르윗 Sol LeWitte
- 벤 샨 Ben Shahn
- 안젤름 키퍼 Anselm Kiefer
- 줄리안 슈나벨 Julian Schnabel

위에 나열한 18명의 예술가는 모두 현대 미술의 거장으로 유대인 출신이라는 공통점이 있다. 요컨대 전후 미국의 미술 시장이 형성될 때, 유대인들이 중요한 역할을 담당했다는 사실을 충분히 짐작할 수 있을 것이다.

현대 미술은 전후 미국에서 태어나 미국의 패권과 함께 발전했다. 먼저 제2차 세계대전 이전으로 거슬러 올라가보자. 미국에서는 1935년부터 8년 동안 뉴딜 New Deal 정책의 일환으로 공공사업에 예술가를 동원해 공공미술을 제작하는 '연방 미술 프로젝트 Federal Art Project'를 실시했다. 경기 위기를 극복하는 데 문화 예술이 핵심 임무를 맡은 것이다.

연방 미술 프로젝트에는 화가, 조각가 등 만 명에 가까운 예술가들이 참여했는데, 예술가 지원 프로젝트를 통해 40만 점 이상의 미술 작품이 탄생했다. 당시 참가한 미술가로는 벤 샨, 잭슨 폴록 Jackson Pollock, 마크 로스코, 윌렘 드 쿠닝 Willem de Kooning 등

이 있으며, 특히 나치 독일을 피해 망명해 온 유대인 출신의 아티스트가 대거 참여했다.

우상 숭배를 금지하는 유대교의 교리에 따라 유대계 미술가는 미니멀리즘minimalism 같은 추상 미술 제작에 몰두했다. 유대계 미국인으로 전후 미국 비평계를 주도했던 클레멘트 그린버그Clement Greenberg는 당시 난해하다고 평가받던 전위적인 '추상 표현주의'와 관련해 논리 정연한 평론을 발표함으로써 유대인 예술가의 작품에 힘을 실으며 새로운 사조로 이끌었다.

같은 시기에 역시 유대계 미술 평론가인 해럴드 로젠버그Harold Rosenberg는 그려진 결과보다 그리는 행위 자체를 중요시하는 '액션 페인팅action painting'이야말로 미국 스타일의 예술 표현이라고 분석함으로써 추상 미술 작품에 이론적인 권위를 부여하고 미술품의 가치를 끌어올리는 데 공헌했다.

1960년대에 접어들어 팝아트의 선구자 앤디 워홀이 등장하면서 대중의 미술 수요가 급증했고 그 결과 미술 시장이 폭발적으로 성장했다. 정리하자면 전후 미국에서는 유대계 미술가가 국가 정책에 따라 수많은 작품을 쏟아냈고, 여기에 유대인 출신의 평론가가 이론적인 배경을 부여함으로써 양적, 질적 성장을 이루었다. 이후 급격히 팽창한 미국 미술이 시장 원리의 새로운 기준으로 자리 잡으며 전 세계 미술 시장에서 위상이 높아질 수 있었던 것이다.

3교시

세계적으로 유명한 로스차일드Rothschild 가문이 일궈낸 금융이나 다이아몬드 사업에서도 알 수 있듯, 유대인들은 상품에 부가가치를 매겨 새로운 시장을 만들어내는 데 특별한 수완을 발휘한다. 이는 역사적으로 전 세계 곳곳에 뿔뿔이 흩어져 살던 유대 민족이 살아갈 방법을 모색한 결과로, 미술에도 자산 가치를 부여해서 시장을 확대해나갔다. 즉 유대인은 미술품이 화폐와 같은 교환가치를 지니게 되면 그림에 신용이 생긴다는 사실을 일찍이 알고 있었던 것이다. 금, 주식, 부동산처럼 자산 포트폴리오의 일부로 미술품이 활용될 수 있도록 발 빠르게 움직인 이들이 바로 유대인이었고, 결과적으로 미국의 미술 시장은 거대해질 수 있었다.

뉴욕에 있는 4대 갤러리 중에 가고시안 갤러리Gagosian Gallery를 제외하고 데이비드 즈워너David Zwirner 갤러리, 하우저 앤 워스Hauser and Wirth 갤러리, 더 페이스 갤러리가 모두 유대계 소유이고, 앤디 워홀의 작품 값을 끌어올린 전설의 갤러리스트 레오 카스텔리Leo Castelli도 유대인 출신이다.

이외에도 현대 미술계에서 손꼽히는 유대인 컬렉터로는 미국 로스앤젤레스에 개인 미술관을 건립한 억만장자이자 자선사업가 엘리 브로드Eli Broad, 세계에서 앤디 워홀 작품을 가장 많이 소장하고 있는 무그라비Mugrabi 일가, 영국의 광고 재벌이자 데이미언 허스트를 발굴한 사치 갤러리Saatchi Gallery의 설립자 찰스

사치 Charles Saatchi 등 이루 다 셀 수 없을 정도로 많다.

미술관 관계자로는 영국 국립미술관 테이트 갤러리 Tate Gal-lery의 관장이었던 니콜라스 세로타 Nicholas Serota, 세계적인 미술 기획자이자 로스앤젤레스 현대미술관 MOCA 관장을 역임한 제프리 다이치 Jeffrey Deitch, 수많은 현대 미술 작품을 소장하고 있는 뉴욕 구겐하임 미술관 Guggenheim Museum을 설립한 미국 철강계의 거물이자 자선사업가인 솔로몬 구겐하임 Solomon Guggenheim도 모두 유대인이다. 소더비 최고경영자 찰스 스튜어트 Charles Stewart를 비롯해 경매회사에서도 유대계 출신들이 맹활약하고 있다.

이처럼 미술계 요직에는 반드시 유대인 출신이 포진해 있고 아티스트, 갤러리, 평론가, 미술관, 경매회사, 컬렉터와 미술계에서 활동하는 사람들도 유대인이라는 공통점으로 끈끈하게 이어져 있다.

한편 일본의 미술 시장 규모가 크지 않은 이유로 '일본은 주거 공간이 협소해 미술품을 장식할 만한 장소가 없다', '부유층이 적다', '국가 지원이 부족하다' 등을 꼽는 사람도 있지만 70배라는 미국과 일본의 압도적인 시장 규모 차이를 그런 단편적인 이유로 설명하기에는 턱없이 부족하다.

이보다 애초 일본에는 유대인처럼 미술에 교환가치를 부여하는 기술이 없었고 미술품에 신용을 불어넣는 시장이 존재하

지 않았다는 사실에 주목해야 한다. 더욱이 현재 일본과 미국의 격차를 비교해서 두드러진 차이를 객관적으로 인식하지 않으면, 미술 시장 확대를 위한 실마리는 영영 찾아내지 못할 것이다.[11]

서양 중심의 미술 시장, 아시아에도 기회가 오는가

전 세계의 현대 미술 시장은 미국과 유럽을 중심으로 움직이고 있다. 미술품의 가격 형성, 평가 등 모든 규칙이 미국과 유럽의 상식을 기준으로 만들어진다. 따라서 서구 지역 이외의 사람들은 이미 정해진 게임의 규칙을 따르지 않으면 경쟁 자체가 불가능하다. 룰을 무시하면 시장에서 아무도 상대해주지 않을 테고, 대형 갤러리나 경매회사에서 처다봐주지도 않을 것이다.

만약 서구 미술 시장의 평가 대상에서 제외되면 경매 거래는 물론이고 1차 시장 갤러리에서도 인정받지 못한다. 더군다나 서양에서 만들어진 가치 있는 미술품의 기준은 지난 20년 동안 세계의 표준이 되었고, 모든 갤러리와 아티스트는 서양 기준의 테두리 안에서 활동해야 한다.

11) 한국 또한 미국에 비하면 미술 시장이 협소한 편이나, 현재 건전한 방향으로 점차 확대되는 중이다. 20여 년 전만 해도 미술품은 부유층의 전유물 혹은 기업인이나 정치인의 비자금 및 탈세 수단이라는 부정적 인식이 팽배했다. 그러나 미술 시장을 양지로 끌어내리는 미술계의 노력과 정부의 제도 개선으로 점차 인식이 바뀌었고, 유수의 미술기관 설립과 더불어 인터넷의 등장으로 미술의 대중화가 이루어졌다. 특히 근래에는 SNS의 활성화로 폐쇄적이었던 미술 시장 정보를 투명하게 공유하는 데 가속도가 붙었다. 뿐만 아니라 새로운 방식으로 부를 축적한 MZ세대 구성원들이 과감하게 미술품을 구입하고 그러한 자신의 라이프스타일을 SNS에 공개하며 미술계에 영향력을 발휘하고 있다. 이는 과

예를 들면 일본 고유의 미인화는 일본의 유서 깊은 갤러리에서 여전히 인기를 끌고 있고, 일본화 대가의 작품도 백화점에서 고가에 판매되지만 이들 대부분의 작품은 해외 시장에서는 전혀 평가를 받지 못한다. 또한 앞서 소개했듯이, 회원 갤러리만 참여할 수 있는 교환회 경매의 경우 일본의 독자적인 규칙으로 운영되고 있어서 해외에서는 교환회의 경매 가격을 인정해 주지 않는다.

그런데 코로나19 사태로 미술 시장의 상황이 조금 달라지고 있다. 온라인 유통에 뒤처진 미술 업계는 큰 타격을 받았고, 특히 코로나 사망자 수가 속출한 서양에서는 갤러리를 제대로 운영할 수 없을 정도로 심각한 위기에 직면했다. 전년 대비 매출액이 급감한 갤러리가 대부분이고, 대형 갤러리와 달리 고정비를 감당하지 못한 중소 갤러리는 폐업으로 치달았다. 또한 코로나 대유행 상황에서 관람객 동원이 어려웠던 전시 갤러리나 국제 아트페어도 고전을 면치 못했다.

현재 시장 상황을 종합해보면 코로나19의 엔데믹 endemic(풍토병으

거에 거래 작품, 작품 가격, 구매자 정보 등을 미술 시장 내부의 극소수만 공유했던 것과는 매우 상반되는 양상이다. 이렇듯 아트 컬렉팅이 적극적으로 문화를 후원하고 아티스트와 소통하는 감각적인 소비문화로 인식되면서 미술 시장의 저변 확대가 이루어졌다. 다만 최근 작품 구입을 투자로만 생각하는 초보 컬렉터가 많이 유입되었기 때문에 시장의 열기가 가라앉는 시점에 가치 하락이 있을 경우 일부는 빠져나갈 것으로 예측된다. 하지만 이는 건전한 미술 시장 형성을 위해 거칠 수밖에 없는 과정이며, 이러한 조정 기간을 거쳐 한국 미술 시장은 꾸준히 확대될 것이라 기대한다.

로 굳어진 감염병) 전환 시기와 상관없이 미술 시장의 로컬화는 일시적인 현상에 그칠 것으로 전망된다. 애초 미술품처럼 특정 언어를 통한 해석이 필요 없는 상품은 글로벌화를 멈출 수 없기 때문이다. 중단된 로컬화의 흐름은 그만큼 세력이 확대되어 세계화를 가속화시킬 것으로 기대된다.

인터넷을 통한 온라인 판매의 경우 처음부터 세계화를 보완하는 수단이었기 때문에, 오히려 미술품의 온라인 거래는 세계화를 이끄는 형태로 변모할 것이다. 코로나 시국에서 온라인이 시간과 공간을 초월할 수 있다는 사실을 직접 확인한 갤러리는 온라인 전시에 더해 온라인 판매를 당연시하고 있다.

코로나19 사태로 미술 시장이 미국과 유럽 주도에서 아시아로 이동할 것이라고 예상하는 사람도 있지만 이는 그다지 현실적인 생각이 아니다. 서구 중심이 잠시 약해질 따름이다. 물론 코로나 사망자 수가 상대적으로 적은 아시아에서 미술품 구매층이 일시적으로 증가할 수는 있겠지만, 냉철하게 판단해보면 서양이 만들어놓은 기존의 규칙을 무너뜨릴 수준에는 결코 미치지 못한다.

확신하건대 팬데믹의 위협에서 벗어나 미술 시장은 더 높이 성장할 것이다. 2008년 글로벌 금융 위기 때도 그랬듯, 세계 미술 시장은 전반적으로 규모가 확대되는 방향으로 나아가고 있기에 일시적인 불황에서 시장 상황이 호전되는 데 그리 오랜 시간이 걸리지 않을 것으로 전망한다.

현대
미술
투자
교과서

아시아 미술 시장의 미래

교환가치 리스크가 있는 작품들

일본 미술 시장이 활성화되지 않은 이유는 다양하겠지만, 가장 두드러진 문제로 일본의 현대 미술은 교환가치 시스템이 정립되지 않았다는 점을 꼽을 수 있다. 여기에서 교환가치란 '미술품 구입 후 2차 시장에서 가치 하락 없이 환금할 수 있다'는 뜻이다. 교환가치는 신용을 낳고 자산으로 자리 잡아간다.

하지만 일본의 현대 미술은 쿠사마 야요이, 나라 요시토모, 무라카미 다카시 등의 구상 미술 작가, 1960년대 말부터 1970년대에 걸쳐 일본에 나타난 미술 운동인 모노파物派 작품 일부를 제외하고는 해외 경매 시장에서 좀처럼 구경하기 어렵다. 이런 연유에서 교환가치가 없는 미술품을 구매하는 일은 리스크가 너무 높고 구매자가 적다는 곤란한 상황에 처하는 것이다.

거품 경제 붕괴 이후 일본의 현대 미술은 신용을 잃었다. 여기에서 말하는 신용이란 자산의 교환가치에서 생겨나는 신용을 뜻한다.[12]

또한 모처럼 구입한 미술품의 가치를 상승시키는 유통 구조가 일본 미술 시장에는 제대로 갖추어져 있지 않다.[13] 미술품 구매자는 작품의 가치 상승을 기대하기 마련이다. 구입한 그림을 팔지 않더라도 구매 작품이 높이 평가받는 것은 누구나 바라는 일이다.

그런데 일본 미술 시장을 보면 고객에게 조금이라도 이익을 선사하겠다는 갤러리의 의지가 부족하다. 안타깝게도 그림 판매에만 열을 올리는 갤러리가 많은 것 같다. 갤러리의 쓰임은 미술품을 판매할 때가 아니라 판매 이후 어떤 활동을 하느냐에 달려 있다.

일본 미술 시장의 경우, 미술품 구매자가 드물기 때문에 신규 고객 개척에 시간과 돈이 필요한 것도 사실이다. 부유층에서도 미술품을 구입하는 사람은 적고 미술 애호가라도 고액 작품을 선뜻 살 수 있는 사람은 한정되어 있다.

12) 한국에도 활발한 국내 거래로 교환가치가 높은 작가군이 있으나, 이제는 더 넓은 시장에서도 인정받아야 할 필요가 있다. 세계에서 안정적인 교환가치를 갖는 한국 작가는 많지 않으나 최근 해외에서 이우환, 윤형근, 박서보와 같은 단색화 화가들의 작품 수요가 생기고 있다. 단색화가 한국의 고유한 장르로 인식되면서 해외 개인전과 미술관 전시가 이어져 관심을 받고 있기 때문이다. 물론 단색화 외에도 백남준, 이불, 서도호와 같이 장르를 불문하고 독창적인 작품 세계를 인정받아 해외에 알려진 경우도 있으나, 아직 세계 미술 시장에서 한국 미술의 위치는 매우 한정적인 것이 현실이다. 그러나 전 세계적으로 영화, 음악, 음식 등 여러 분야를 아우르는 K-문화가 각광받으며 자연스럽게 한국 미술의 위상도 높아질 것으로 예상되므로, 한국의 재능 있는 작가들을 먼저 발견하고 후원하는 일이 중요한 시점이다.

따라서 고객 충성도가 중요하다. 고객의 그림 값을 올려주는 갤러리의 활동이 고객 충성도와 연결되므로 갤러리는 작품 가치를 높이기 위해 끊임없이 노력해야만 하는 것이다.

투자 심리를 자극하는 원금 보증 시스템

그렇다면 미국과 유럽에서는 미술품에 신용이 있을까? 서양에서는 갤러리스트, 큐레이터, 미술 평론가, 경매사 등 수많은 미술계 관계자들이 협력해서 신용을 만들고 있다. 미술이 교환가치가 있는 자산으로 기능하기 위해서는 '작품이 지닌 희소성', '역사적, 문화적 가치', '다양한 채널로 교환이 가능한 시장 규모'가 필요하다. 이런 시장이 대외적으로 닫혀 있지 않고 활짝 열려 있으면 미술품의 교환가치가 높아지고 신용이 생겨난다.

서양, 특히 미국 갤러리는 미술품을 구매 시점보다 높은 가격에 재구매해주는 일종의 원금 보증 시스템을 갖추고 있는 곳도 있다. 원금을 보증해주는 장치가 있으면 컬렉터는 갤러리에서 판매하는 미술품을 신용할 수 있고 고액 작품 구매에도 도전

13) 한국은 2차 시장이 활성화된 편이지만, 수요가 높은 인기 작가 또는 작품가가 높은 유명 작가의 작품에만 관심이 쏠리는 경향이 있다. 그러나 많은 미술 전문가들은 단기적인 인지도나 낙찰가에만 관심을 갖지 말고 작가의 작품성, 지속성, 독창성, 미술사적 평가 등을 두루 고려하여 작품을 구매할 것을 추천한다.
국내 미술 시장은 정보 공유를 기반으로 한 커뮤니티가 활성화되어 있고 최근 부상한 MZ세대 컬렉터들을 중심으로 한 트렌드가 시장 형성에 많은 영향을 미치기도 한다. 이처럼 팬덤을 기반으로 한 작품 가격 상승은 환금성이 조금이라도 떨어지면 쉽게 무너질 가능성이 있기 때문에 유의해야 할 부분이다. 또한 국내에서 인지도가 높더라도 해외에서의 활동이 전혀 없다면 가격이 급상승하더라도 구매에 신중을 기해야 한다. 국내 시장에만 의존할 경우 환금성을 보장받기 어려운 측면이 있기 때문이다.

해볼 수 있다. 구입한 그림을 바로 팔아서 이익을 챙기려는 투기꾼은 제외하고, 미술을 사랑하는 컬렉터로부터 5~10년쯤 지난 후에 작품을 재구매하고, 다른 컬렉터에게 부가가치를 매겨 판매한다면 갤러리도 컬렉터도 모두 이익을 올릴 수 있다. 결과적으로 갤러리스트는 작가 발굴과 홍보에 더 열심히 매진하고 컬렉터가 돈을 벌 수 있도록 최선을 다하는 것이다.

이처럼 자산 가치를 높이려는 순환에 따라 작품의 교환가치, 즉 신용이 생겨나기 때문에 컬렉터는 위험을 최소화하면서 작품을 구매할 수 있다.

과연 미술계의 선순환을 만드는 일로 일본의 미술 시장 규모를 크게 성장시킬 수 있을까? 아래 조건을 만족시키면 충분히 가능성이 있다고 확신한다.

· 예술가로서 살아남기 위한 작가의 작업 환경이 정비된다.
· 신진 작가의 비교적 저렴한 작품을 미래 투자로 여기고 구입하는 젊은 층이 눈에 띄게 늘어난다.
· 젊은 작가의 작품이 경매 시장에서 활발하게 거래되고 가치에 비해 저평가된 숨은 작품을 찾는 사람이 증가한다.

지금 현재 일본에 없는 것은 돈이 아니라 예술품에 '신용을 부여하는 개념'이다. 신용 창출에 대한 의식이 뿌리내리면 일본의 미술 시장은 성장 곡선을 그릴 수 있으리라 기대된다.

현 대
미 술
투 자
교과서

'젊은' 나라일수록
현대 미술 투자에 집중한다

앞서 소개했듯이 일본 미술 시장이 발달하지 못한, 아주 사소한 이유로 '일본은 주거 공간이 협소해서 미술품을 장식할 만한 장소가 없다', '부유층이 적다' 등을 꼽았다. 그럼 이번에는 두 가지 이유를 하나씩 검증해보기로 하겠다.

우선 주거 공간부터 살펴보자. 선진국 1가구당 평균 거실 면적을 비교해보면 미국 약 148㎡, 프랑스 약 99㎡, 일본 약 96㎡, 독일 약 95㎡, 영국 약 87㎡이다. 국토가 넓은 미국을 제외하면 유럽 여러 나라의 거실 면적은 일본과 크게 차이 나지 않는다. 프랑스, 일본, 독일은 거의 비슷하고, 오히려 영국은 일본보다 협소하다. 이와 같은 사실에서 미술품을 구입하지 않는 이유로 좁은 주거 공간은 해당되지 않음을 알 수 있다.

그 다음 일본의 부유층은 어떨까? 주요 선진국의 자산 1억 엔(한화 약 10억 원)이상의 개인 숫자를 비교해보자. 미국은 약 1,565만 명, 영국 약 236만 명, 일본 약 212만 명, 프랑스 약 179만 명, 독일은 약 152만 명이다. 이 자료를 보면 일본에 부유층이 적지 않다는 사실은 분명한 듯하다.

요컨대 집 크기나 부유층 숫자는 낙후된 일본의 미술 시장과 전혀 관련이 없다. 그럼 다른 이유로 거론되는 '일본의 고령화'

와 이에 따른 '보수화 경향'을 생각해보자.

일본은 전 세계에서 고령화가 가장 빨리 진행된 나라로 2020년 65세 이상 고령자가 총 인구에서 차지하는 비율(고령화률)이 28.7%에 달한다. 중국은 65세 이상의 고령자가 11.5%에 불과하다. 심각한 고령화 사회에 직면한 일본과 달리, 중국을 포함한 아시아권에서 펼쳐지고 있는 미술 관련 이벤트에는 젊은 방문객이 압도적으로 많고 이에 호응하듯이 새로운 현대 미술관이 아시아 각국에서 잇달아 개관되고 있다. 그만큼 미술에 관심 있는 젊은이들이 앞으로 미술품 구매층으로 도약할 것이며 그 성장 가능성에 거는 기대는 실로 크다고 할 수 있다.

2020년 현재 일본의 중위 평균 연령은 48.4세로 세계 평균 30.9세에 비해 상당히 높다. 영국은 40.4세, 프랑스는 41.9세, 한국은 43.7세, 미국이나 중국은 38세로 일본보다 훨씬 젊은 편이다.

젊은 세대가 많은 나라의 경우 새롭게 창업하거나 새로운 문화를 만들어내는 토양이 갖추어져 있다는 점은 분명한 사실이다. 활력을 상실해가는 나라와 도전하는 사람이 많은 진취적인 나라 사이에 앞으로 엄청난 격차가 벌어질 가능성이 높다.

유독 일본 시장에서는 현대 미술이 뿌리내리지 못하고, 근대 사실화가 여전히 인기를 끌고 있다는 것은 재력 있는 부유층이 70대 이상이라는 사실을 여실히 보여주는 증거다. 특히 골동

품은 고령층에 인기가 많은데, 아트페어에서 공예품이나 고미술의 매출이 높은 것은 일본에만 국한된 사례다. 다른 아시아 도시처럼 현대 미술에 특화된 아트페어를 개최하지 못하는 이유를 일본 사회 자체가 고령화되어 있다는 점에서 찾아야 할지도 모르겠다.

소심한 컬렉터는
큰 이득을 보지 못한다

미술 시장을 지탱하는 컬렉터를 보더라도 일본은 미국이나 중국과 다른 양상을 띤다. 특히 일본인 컬렉터는 모험을 하지 않는다는 점이 두드러진 차이점으로 꼽힌다. 일본인 컬렉터는 해외에서 인기를 끌고 경매 시장에서 높은 가격으로 거래되어야 비로소 미술품을 구입하기 시작한다. 자신의 감성을 믿지 않고 해외 시장에서 발표되는 실적을 확인한 뒤 그림을 구입하는, 돌다리도 두들겨보고 건너는 컬렉터가 많다는 뜻이다. 이런 소심한 컬렉터는 어느 정도 시장이 성숙한 단계에서만 미술품을 구매하기 때문에 초기 구매 기회를 놓치므로 매각했을 때 이익의 폭이 적다고도 할 수 있다. 이처럼 미술품 매매에서 이익을 내지 못한다는 점에서도 컬렉터의 저변이 넓지 않은 이유를 찾을 수 있을 것이다.

일본의 미술 시장이 뒤처진다고 해서 일본인 작가가 만든 미술품의 질이 다른 나라에 비해 크게 뒤떨어지는 것은 아니다. 아름다운 공예품이나 뛰어난 기교를 앞세운 그림은 일본 이외의 다른 나라에서 투자 대상으로 인정받지 못하다 보니 평가 대상에서 제외되고 있다.

여하튼 현 단계에서 일본 미술의 작품 가치가 제대로 평가받지 못한다는 것은 분명한 사실이다. 역사를 돌이켜보면 '과거에 인정받지 못한 작품을 재평가한다'는 기치를 내걸고, 1960~1970년대의 모노파나 구상미술 작품들을 미국의 큐레이터가 소개함으로써 세계 미술 시장에 널리 알려진 사례는 있었지만, 안타깝게도 세계 미술의 주류에는 편입되지 못했다.

다만 기존의 서양인이 몰랐던 일본의 모노파나 구상미술이라는 새로운 장르가 발견되면서 일본 미술에 대한 평가가 높아진 것은 확실하다. 이런 흐름을 좇는다면 1980년대 일본 미술이 재평가될 수도 있지만, 현대 미술사에서 통하는 일본 고유의 문화가 서양인 큐레이터의 눈에 '들어올' 확률은 전적으로 운에 달렸다. 따라서 일본 미술품은 똑같은 완성도라도 해외에서 상대적으로 낮은 가격대를 형성하고 있다는 것이 현실이라고 말할 수밖에 없다.

성장 가능성이 충분한 일본 신진 작가

국내 미술 시장 규모가 작으면 그 나라의 미술품 가격은 전체적으로 상승하기 힘들다. 미술 시장 규모가 엄청난 미국이나 영국 출신의 아티스트 작품은 상대적으로 가격이 비싼데, 실제로 미대를 갓 졸업한 작가의 작품조차 일본보다 2~3배 높은 가격에 팔리고 있다고 한다. 이는 시장 규모가 커지면 아무리 고가라도 누군가가 구매해줄 것이라는 안정감에서 비롯된 부분도 있을 것이다.

또한 미국과 유럽에서는 작가에게 전시회 장소만 빌려주는 대관 갤러리가 드물고, 반면에 작가와 계약을 통해 작품을 전시, 판매하는 상업 갤러리가 대부분이라는 점에서도 작품 가격을 올리는 시스템이 확실히 자리 잡고 있음을 알 수 있다.

일본 미술 시장은 최근까지 극심한 불황에 빠져 있었기 때문에 그림 값을 비싸게 매기면 팔리지 않는 경향을 보였다. 시장 자체가 워낙 허약 체질이라 적극 매입에 나서는 고객층이 부족했기 때문이다. 하지만 마에자와 유사쿠의 고액 낙찰 뉴스 덕분인지, 요즘 일본에서도 미술품을 구매하는 사람들이 조금씩 늘고 있다는 반가운 소식이 들려온다. 일본의 젊은 아티스트의 작품 가격은 세계에서 가장 저렴하다고 할 정도로 낮기 때문에 그림 값이 오르기 전에 구입하는 일은 현명한 선택임에 분명하다.

실은 리먼 브라더스 사태 직후 타이베이에서 열린 아트페어를 찾은 대만의 컬렉터들이 가격대가 적당하고 완성도 높은 일본인 작가의 작품에 높은 관심을 보인 적이 있다. 글로벌 금융 위기로 가격이 떨어진 일본인 작가는 중국인 작가에 비해 저렴하고 작품의 질이 높아서 말 그대로 입도선매 상태, 즉 앞으로 그릴 작품까지 사들일 태세였다. 하지만 같은 기간에 정작 일본인 컬렉터들은 젊은 아티스트의 작품을 적극적으로 구매하지 않는다는 사실이 대만 컬렉터들에게 알려지면서 곧바로 관심이 사그라들었다. 이렇듯 모처럼 얻은 기회를 일본 스스로 뭉개는 실수는 두 번 다시 되풀이하지 않았으면 한다.

오늘날 일본의 현대 미술 시장 거래액은 450억 엔(한화 약 4,500억 원)정도인데, 미술품 구매자의 수가 증가하면 단기간에 1천억 엔(한화 약 1조 원)도 충분히 넘길 수 있으리라 기대된다. 실제 중국 미술 시장은 1조 5천억 엔(한화 약 15조 원)까지 팽창해서 현재 일본의 30배 규모에 달한다.

이런 사실을 고려한다면 아직 성장 가능성은 충분하지 않을까 싶다. 요컨대 가격대가 낮게 책정된 신진 작가의 작품을 대량으로 매매하는 방식이 지금 일본 미술 시장의 확대에 가장 부합하는 형태라고 말할 수 있을 것이다.

보수적인 미술 시장의 특징은
'저축성'과 '안전한 투자'

일본인이 선호하는 시장의 특징을 꼽는다면 '저축성'과 '안정성'을 들 수 있다. 지금까지 다양한 상품과 서비스가 일본 시장에서 유통되고 대중화되었는데, 값비싼 고급품임에도 불구하고 대규모 시장으로 발전한 상품을 보면 저축성과 안정성이라는 공통점을 찾을 수 있다.

저축성의 단적인 사례로 '주택'과 '생명보험'을 떠올리는 사람이 많을 것이다. 세계 각국과 비교했을 때 압도적으로 집값이 비싸지만 일본은 자가 비율이 상당히 높다. 물론 일본보다 자가 보급률이 높은 나라도 있지만 대체로 주택 가격이 일본보다 저렴한 나라로 국한될 때가 많다. 마찬가지로 일본은 생명보험 가입률이 매우 높다. 총 납입액이 수백만 엔이나 되는 고액 상품임에도 불구하고 서양보다 훨씬 많은 사람이 생명보험에 가입되어 있다.

이처럼 일본에서 주택과 생명보험만큼은 비싼 가격이라도 대중화되어 있을 만큼 시장이 크고 두텁다. 주택과 생명보험 모두 자산으로 가치가 있는데, 특히 생명보험은 순수 보장형이 아닌 연금 적립형이 일본에서 인기를 모으며 저축성 금융 상품의 하나로 각광받고 있다. 주택 구입과 관련해서도 대출금을

모두 상환하면 자산이 되기 때문에 저축하는 마음으로 매달 갚아나간다.

일본인 대다수는 구입 후 자산 가치가 떨어질 위험을 무릅쓰더라도 조금씩 저축하듯이 돈을 꾸준히 지불한다. 이후 최종적으로 자신의 자산이 되었을 때 높은 만족감을 느끼는 것이다. 이것이 바로 저축성의 특징이다.

일본인이 추구하는 시장의 특징으로 안정성도 빠질 수 없을 것이다. 일본인들은 중고차를 살 때 딜러를 통해 구입하지만 서양인들은 개인끼리 매매한다. 서양에서는 불필요한 수수료나 세금을 줄이기 위해 개인 매매를 활용하는데, 일본인은 개인 간 거래를 신뢰하지 않다 보니 중고차 매매업체를 이용할 때가 많다. 개인보다 업체를 통한 구매가 더 믿을 수 있다고 생각하기 때문이다.

또한 일본에서는 신차와 중고차 시장 비율이 3:2로, 신차 시장이 1.5배나 더 크다. 반면에 서구의 신차와 중고차 비율은 1:2로 역전되어, 서양에서는 중고차 거래가 훨씬 더 활발하다. 주택의 경우에도 중고 물건에 익숙하지 않은 일본에서는 신축 비율이 더 높지만, 서양에서는 노후 주택을 저렴하게 구입하여 직접 리모델링한다. 말하자면 새것에 얽매이지 않고 중고품을 적절히 활용하는 것을 당연하게 여기는 것이다. 하지만 일본인

은 신상품에 가치를 둔다. 요컨대 신상품 가격이 훨씬 비싸더라도 더 믿을 수 있기 때문에 기꺼이 지갑을 여는 것이다.

　이 같은 일본 시장의 특징에 주목한다면 일본 미술 시장의 확대를 꾀할 때 미술품을 저축성 상품으로 느끼게 하는 판매 마케팅을 고안하거나, 판매 후 보증 등의 사후 서비스를 통해 안전성을 확보해주는 시스템을 검토할 필요가 있다. 바로 여기에 일본 미술 시장 저변 확대의 비결이 숨어 있지 않을까 싶다. 일본 미술 시장의 미래는 일회성이 아닌, 저축성과 안정성을 높임으로써 궁극적으로 아티스트의 재능을 꽃피워줄 수 있으리라 기대한다.

POINT

미국과 중국의
미술 시장 규모는
거듭 확대되고 있다.

•

일본의 현대 미술은
교환가치 개념이
여전히
자리 잡지 못하고 있다.

•

일본에서는
미술품에 신용을
만들어낸다는
개념 자체가 희박하다.

저렴하면서도
완성도 높은
일본 작가의 작품은
바로 지금이 구입 적기다.

•

일본인에게
적합한 미술 시장은
'저축성'과 '안정성' 측면에서
모색해야 한다.

저평가된 작품으로 수준 높은 컬렉션을 꾸리는 법

현 시점의 한국 미술 시장 과열 현상은 진정한 미술 애호가 층이 두터워진 것이 아닌, 리세일로 차익을 얻으려는 투자의 성격이 강하다. 최근 몇 년 동안 작품의 소장이 아닌 환금성만을 목표로 한 다수의 아트 투자 업체가 생겨났다. 소위 아트테크를 표방하는 이러한 온라인 플랫폼들은 펀드처럼 기간을 설정하여 일정 수익률을 내걸고 한 작품을 원하는 액수만큼의 '조각'으로 판매하고 있다. 이처럼 미술품을 돈을 버는 수단으로만 이용하는 것은 문화를 향유하는 개념의 아트 컬렉팅이라 보기 어렵다. 이러한 방식으로는 작가를 후원하거나 미술계의 선순환을 일으킬 수 없기 때문에 조각 그림 구매는 단순한 투자의 한 형태라 할 수 있다.

한국 미술 시장은 NFT 아트 분야에서 단연 디지털 선진국다운 면모를 보이고 있다. 일본만 해도 초고령화 사회의 특성인 보수적 국민성으로 새로운 미디어 관련 기술을 한국처럼 다분야에 적용시키지 못하고 있다. 반면에 한국은 신기술을 빠르게 흡수하고 전파하는 기술친화적 국민성을 지닌 데다가 코로나 팬데믹을 겪으며 디지털 시대가 앞당겨지기까지 했다. 특히 새롭게

대두된 영 컬렉터 집단은 더욱 더 기존의 미술 형식에 얽매이지 않은 채 작품을 받아들이고 있다. 디지털 미디어에 익숙한 MZ 세대는 미디어 아트와 NFT 아트를 도리어 친숙하게 느낀다. 전통적인 미술품 가치 형성 기준인 전시 이력, 수상 경력, 평론, 미술관 전시 등에 무게를 두지 않고 즐거움에 포커스를 맞춘 집단의 영향력이 커진다면, 앞으로 미술계가 어떻게 변모할지 지켜보는 것도 흥미로운 일일 것이다.

저자가 말하는 '교환가치'는 작품이 내수 거래에만 국한되지 않고 해외 시장에서도 활발하게 유통될 때 빛을 발할 수 있다. 지금 국내에서 인기가 많은 소수의 작가들은 MZ세대의 취향에 부합하는 만화 같은 그림 또는 단색화 계열에 치우쳐 있다. 그중 해외 경매 시장에서 지속적으로 거래될 정도로 국제적 명성을 누리는 작가의 수는 매우 적은 것이 현실이다. 아트프라이스Artprice가 발표한 2021년 경매 거래액 기준 상위 500명에 속한 한국 아티스트는 단 10명 (60위 이우환, 96위 김환기, 101위 박서보, 104위 김창열, 227위 정상화, 342위 이배, 394위 윤형근, 442위 유영국, 445위 우국원, 478위 김종학)에 불과하다.

이렇게 세계적으로 활동하는 한국 작가군의 양적 성장을 위해서는, 갤러리가 단기적 판매보다 작가의 커리어 발전을 위해 함께 노력해야 한다. 컬렉터 또한 인기 작가에만 연연하지 말고 저평가된 작가의 작품을 컬렉팅할 수 있는 안목을 키운다면,

세계 미술 시장 주류에 편입될 수 있는 작가군을 키워낼 수 있으리라 기대한다. 지속적으로 활동해오며 작품성을 인정받은 중진 작가의 작품을 상대적으로 낮은 가격에 구입하는 것이 유명 작가의 작품을 고점에 구입하는 것보다 좋은 기회가 될 수 있다. 세계적인 아티스트인 백남준이 해외에서 먼저 인정받은 후 한국으로 역수출된 것처럼, 재능 있는 작가를 국내에서 키워내지 못한다면 또 다시 안타까운 상황이 발생할 것이다. 한 작가의 시장은 매년 꾸준히 작품을 찾는 컬렉터가 200~300명 정도만 되어도 유지 가능하다. 그러나 그것이 한국 시장에만 그친다면 가격적인 성장에도 분명히 한계가 있을 수밖에 없다. 따라서 작품 구입 시 국내에서의 흥행이나 트렌드에만 몰두하기보다, 작가의 독창적인 작품 활동, 해외에서의 평가, 전문가의 의견 등을 참고하여 거시적 관점에서 균형 있는 시각으로 판단해야 한다.

칼럼

4 교시

온라인으로
미술품을 구입하다

인터넷 덕분에

아티스트는 이전보다 유리해졌다.

훌륭한 작품은

순식간에 세상에 알려지고

하루아침에 스타로 우뚝 서는 일도 가능해졌다.

성공적인 미술 투자를 위해서는
무엇보다 개인의 취향이 중요하다.
즉 작품은 자신이 좋아하는 범위 내에서
골라야 한다.

미술품의 인터넷 판매 현황

소수에게만 집중되었던 정보가
모두의 정보로!

인터넷 세상이 당연하게 받아들여지고 있는 오늘날, 아티스트의
활동은 어떻게 변모했을까? 우선 인터넷 사회가 되기 전에 예술
가들은 창작 작품을 어떻게 발표했는지 살펴보자.

 1990년대 중반까지만 해도 작품을 선보일 수 있는 공간은
대관 갤러리가 거의 유일한 장소였다. 그만큼 작가들은 작품을
발표할 기회가 한정되어 있었던 것이다. 일본의 대관 갤러리도

14) 한국 대관 갤러리의 경우, 작가가 개인적으로 공간을 대여하여 전시를 열 때 일주일 기준
100~500만 원 선의 비용을 지불한다. 지역이나 전시 장소의 크기, 층수에 따라 대관 비
용에 차이가 나는데 전시장을 찾는 사람들이 많은 인사동 같은 문화 예술 중심지는 비용
이 높은 편이다. 또한 계절별로는 전시 나들이를 하기 좋은 가을 성수기가 가장 비싼 편
이다. 최근에는 갤러리 카페처럼 다른 업종과 결합해 운영하며 비교적 저렴하게 공간을
대여해주는 곳도 다수 생겨났다.

비용이 저렴하지 않은데, 전시장을 빌리려면 일주일에 20만 엔 (한화 약 200만 원) 정도 사용료를 지불해야 한다. [14]

이렇게 비싼 금액을 척척 낼 수 있는 화가는 많지 않을 테니 갤러리를 빌려 전시회를 열지 않는 한 작품은 누적되고 수많은 미발표작이 팔리지 않고 작업실에 쌓여가기만 했다.

인터넷이 보급되기 이전에는 아무도 미발표 미술에 관심을 갖지 않았다. 아니 관심을 가질 만한 계기가 없었다는 표현이 더 정확할 것이다.

인터넷 사회가 도래하기 전, 미술품 컬렉터는 스스로 어떤

이름이 알려지지 않은 신진 작가가 대관료와 더불어 배송비, 액자비, 포장비, 홍보물 제작비 등을 모두 지불하기에는 부담스러울 수밖에 없다. 그렇기에 갤러리가 작가를 발굴하는 1차 시장의 역할을 제대로 수행하는 것이 중요하다. 컬렉터로서도 갤러리에서 새로운 작가를 소개할 때 관심을 기울이고 재능 있는 작가를 후원하는 마인드로 작품을 구입한다면, 한 작가의 작품 활동뿐만 아니라 미술 시장에도 좋은 양분이 된다. 커리어 초반인 작가의 작품은 보통 1,000만 원 이하의 비교적 저렴한 가격에 구입할 수 있을 뿐만 아니라, 성장하는 모습을 지켜보는 기쁨은 안목 있는 컬렉터로서 누리는 특권이기도 하다. 모든 작가는 짧든 길든 무명의 기간을 거치는데, 이 시기에 작품을 구입한 컬렉터가 작가의 기억에 오래 남는다고 하니 컬렉터에게도 작가에게도 의미 있는 일이 될 것이다.

작품을 선호하는지 고민하면서 갤러리에 전시된 작품 가운데 그나마 눈에 띄는 그림을 선택해야만 했다. 사정이 이렇다 보니 다양한 작가의 작품을 보고 싶어 하는 컬렉터는 발품을 팔아 전국 방방곡곡 갤러리를 순회하면서 일일이 작품을 확인했다. 직접 방문 이외에는 갤러리에 전시된 그림을 한꺼번에 관람할 수 있는 방법이 없었던 것이다.

하지만 인터넷의 보급으로 정보가 공개된 사이트에 사람들이 몰려들기 시작했다. 따로 시간을 내어 갤러리를 방문하기 어려운 사람들은 이제 갤러리 홈페이지만 훑어봐도 대강의 면모를 파악할 수 있게 되었다. 온라인으로 전시회 모습이나 전시 작품을 살펴보는 것만으로 고맙게도 한 번에 많은 작품을 감상하고 선택할 수 있다. 실물 작품을 보고 나서 구입하고 싶을 때도 사전에 온라인으로 작품을 확인한 뒤 갤러리를 방문하면 되니까 그만큼 시간을 절약할 수도 있다.

요컨대 갤러리에 모든 정보가 집중되어 있던 시대에서 인터넷의 출현으로 판도가 바뀐 것이다. 아티스트도 개인 홈페이지나 SNS 계정을 개설함으로써 정보 공유가 가능해졌고, 결과적으로 중개업자를 통하지 않고서도 작품을 판매할 수 있는 기회를 얻게 되었다. 아티스트가 직접 작품을 선보일 수 있는 기회가 오프라인 공간에서 인터넷이라는 가상 공간으로 확대되자, 컬렉터나 미술 애호가들에게 미발표 작품이나 미판매 작품을 보

여줄 수 있는 기회가 훨씬 많아졌다.

창작자인 아티스트는 인터넷 세상 이전과는 비교도 할 수 없을 정도로 유리한 위치를 선점하게 되었다. 훌륭한 작품은 순식간에 세상에 알려지고 하루아침에 스타로 우뚝 서는 일도 가능해졌다. 작가가 직접 나서서 작품 판매망을 선택할 수 있으며, 자신이 제작한 작품을 여러 업자를 통해 판매하는 게 당연한 시대가 된 것이다.

그러나 경쟁은 더 치열해졌다. 인터넷 사회의 도래는 작가들끼리의 생존 경쟁이 심화되었음을 의미하는 것이기도 하다.

허황된 가격 폭등을 부르는 초보 컬렉터의 실수

인터넷의 등장으로 미디어나 광고 생태계가 급변했는데 미술 시장도 예외는 아니다. 전문 잡지나 소식지가 전시회 개최 정보를 독점하던 시대에서 지금은 인터넷으로 모든 정보를 다 같이 공유하는 시대로 진화했다. 미술계 전문 잡지를 통해 얻었던 정보는 현재 인터넷에서 무료로 열람할 수 있다. 결과적으로 단순히 정보만 나열하는 미디어의 가치는 낮아질 수밖에 없다.

갤러리에서 진행되는 전시회 소식이나 작가 홍보 활동도 SNS를 적극적으로 활용한다. 갤러리나 미술관에서 발행하는 소식지는 한 번 보고 나서 쓰레기통으로 직행하는 운명이다 보니

소식지의 쓸모도 희박해지고 있다. 인터넷을 통한 미술품 홍보 활동에서 국내 시장은 물론이고 세계 시장을 염두에 둔 미디어 전략이 더 이상 선택이 아닌 필수라는 점은 두말하면 잔소리다.

초보 컬렉터는 정보가 많지 않기 때문에 이미 누구나 알고 있는 '최근 경매 시장에서 핫한 작가'를 경쟁적으로 구매하게 된다. 정보의 양과 질이 부족한 상황이라서 어쩔 수 없는 측면도 있지만, 결과적으로 일부 작가의 그림 값만 폭등시키고 거품을 만드는 양상도 솔직히 부인하기 어렵다. 이는 실력 이상의 과대평가라는 사실을 깨닫지 못한 채 시장 분위기에 휩쓸려 미술품을 구입하는 셈이다. 해외 정보를 포함해 양질의 정보를 갖추고 있으면 거품이 잔뜩 낀 미술품을 피할 수 있다. 빈약한 정보에 현혹되다 보면 나중에 무시무시한 역풍을 맞는다.

인터넷 정보가 아무리 상세하게 게재되었다 해도 미술품처럼 실물을 두 눈으로 직접 확인하지 않으면 가늠하기 어려운 상품은 아무래도 인터넷 구입이 망설여진다고 말하는 사람도 있다. 미술품의 경우 실물의 파워가 압도적으로 강렬하기 때문이다. 눈앞에 펼쳐진 진품의 존재는 보는 사람을 감동시키는 힘이 있다. 진품과 인터넷 화면으로 보는 그림은 하늘과 땅 차이다. 그렇기에 인터넷으로 판매할 때는 가격의 투명성이 가장 중요하다.

구체적인 예를 들어보겠다. 인터넷에 작품만 올리고 가격

을 공표하지 않는 미술품 판매 사이트가 있다. 메일이나 관계자 문의 형식으로 개별 연락 방법을 유도하는 것 같다. 이런 인터넷 판매처는 구매자가 곧바로 그림을 살 수 없어서 불편할뿐더러 사이트에 따라 그림 값이 달라질 수도 있어서 가격이 투명하지 않다. 또한 국내와 해외에서 판매하는 가격이 다른 갤러리의 경우 작품 값을 표시하면 차이가 드러나기 때문에 인터넷 판매를 꺼리기도 한다.

그렇다면 어떤 판매 사이트에서 미술품을 구입하는 것이 현명할까?

온라인 갤러리나 오픈 마켓의 작품 구매 시 유의점

온라인에는 미술 관련 웹사이트가 많이 있는데 그 대부분은 미술 분야 포털 사이트다. 미술 포털 사이트는 주로 광고 수입으로 꾸려지거나 비영리단체, 혹은 기업이 운영하고 있다.

인터넷 사이트에는 미술 잡지와 마찬가지로 미술계 소식이나 갤러리 전시회 일정, 최신 이벤트 정보와 함께 기업 광고 등이 잇달아 등장한다. 미술 포털 사이트에서도 일부 작품을 판매하는 곳이 눈에 띨 때가 있다. 하지만 기본적으로는 정보 사이트이기 때문에 미술품을 제대로 구매하고 싶다면 제대로 된 온라인 갤러리를 이용하는 것이 바람직하다.

온라인 갤러리란 미술품의 인터넷 판매를 전문으로 하는 웹사이트를 말한다.[15] 온라인 갤러리에는 두 종류가 있는데, 하나는 아트 딜러나 갤러리스트 등 미술 사업에 몸담고 있는 전문가가 작품을 골라서 판매하는 인터넷 사이트이다. 이런 사이트에서는 전문가의 안목으로 작품이 선별되기 때문에 전체적으로 작품 수준이 높고 저명한 작가의 작품을 다루는 곳이 많다. 경력이 짧은 신진 작가라도 전문적인 온라인 갤러리에 소개되어 있다면 잠재 가능성이 높은 아티스트라고 말할 수 있다.

또 하나는 작가 자신이 이용료를 지불하고 미술품을 판매하는 인터넷 사이트이다. 말하자면 대형 인터넷 쇼핑몰에서 말하는 오픈 마켓과 같은 장소다. 이곳에 등장하는 작가는 개인적으로 활동하므로 객관적인 평가를 받지 못하고 있는 경우가 대부분이다. 하지만 이런 사이트에서는 단계별로 다채로운 아티스트의 작품이나 기존 미술 커뮤니티에서 해방된 자유로운 표현을 감상할 수 있다. 비교적 저렴한 미술품이 많기 때문에 가벼운 마음으로 쇼핑할 수 있다는 점도 매력적이다.

이처럼 웹사이트마다 다른 제각각의 색깔을 파악하고 자

15) 한국에도 작품을 바로 구매할 수 있는 온라인 갤러리가 많지만 성장 가능성이 높은 작가의 작품 또는 소장 가치가 있는 리미티드 에디션 작품을 전문가가 직접 큐레이팅하여 운영하는 플랫폼은 많지 않다.
온라인 갤러리에서 작품을 선택할 때는 작가의 전시 이력, 수상 경력, 전문가의 평론 등을 종합적으로 참고하는 것이 도움이 된다. 이러한 정보가 충분히 제공되지 않는 경우는 작가의 시장성이나 작품성을 가늠하기 어려우니 구입을 재고한다. 원화가 아닌 프린트 작품일 경우, 오픈 에디션(무한 수량 제작)이 아닌 리미티드 에디션인지 확인하고, 생존 작가의 경우 작가의 사인이 날인되어 있는지 확인한다.

신이 원하는 작품에 맞는 온라인 판매처를 선택하는 것이 최선이 아닐까 싶다.

온라인 갤러리 100% 활용하는 법

온라인 갤러리를 이용할 때 가장 중시해야 할 부분은 신뢰성이다. 보통 인터넷 쇼핑을 할 때는 신뢰할 만한 대형 온라인 쇼핑몰을 찾는다. 만약 알려지지 않은 사이트라면 홈페이지의 디자인이나 운영 회사, 이용 규칙 등을 확인하게 마련이다. 미술품 거래라고 하면 뭔가 다르게 생각하는 사람도 있지만, 신뢰할 수 있는 웹사이트를 고른다는 점에서는 일반적인 인터넷 쇼핑몰과 다르지 않다.

처음에는 되도록 규모가 큰 온라인 판매 사이트를 고르는 것이 바람직하다. 대규모 온라인 갤러리의 경우 수백 명 이상의 작가와 수천 점 이상의 작품을 망라한다. 소규모 판매 사이트에 비해 압도적인 작품 수를 자랑하기 때문에 선택의 폭이 넓고, 수많은 작품을 비교 검토한 후에 구매할 수도 있다. 더욱이

누구나 판매자가 될 수 있는 오픈 마켓 시스템보다는 자체적으로 판매자 가입 기준이 있는 아트시(www.artsy.net) 같은 아트 전문 해외 웹사이트를 이용하는 것이 안전하지만, 아무래도 국내 이용자에겐 불편할 수 있다. 국내 컬렉터의 니즈를 반영한 온라인 갤러리로는 아트 컨설팅 서비스와 함께 국내외 중진 및 대가의 작품을 선별하여 소개하는 문아트앤마스터스(https://moonartandmasters.com)와 에디션 작품 전문 기업인 프린트베이커리(https://www.printbakery.com),아트앤에디션(https://artnedition.com) 등이 성업 중이다.

대형 온라인 판매 사이트는 서비스가 충실하고 기능 조작이 쉬우며 지불 방법도 안전성이 높기 때문에 안심하고 미술품을 거래할 수 있다.

웹사이트 홈 화면에는 지금 주목하는 아티스트의 특집 기사가 실려 있거나 그림 가격, 사이즈, 테마, 작가명 등 항목별로 세분화된 검색 기능이 마련되어 있다. 마음에 드는 작품을 클릭하면 유사 작품이 표시되는 등 미술품을 아주 빠르고 정확하게 찾을 수 있는 기능 또한 갖추고 있기도 하다.

이외에도 미술계 뉴스나 소식, 작가의 경력이나 제작 방법, 미술품 구입 방법이나 컬렉션 노하우 등 관련 지식과 정보를 폭넓게 다루고 있다. 심지어 인터넷으로 미술품을 구입하는 것을 주저하던 사람도 웹사이트를 구경하는 동안 그림이 사고 싶어질 정도로 이목을 끌어당긴다.

인터넷 구매의 유의점은 오프라인 갤러리에서 그림을 살 때와 비슷하지만, 인터넷 상거래이기에 더 주의해야 할 부분도 있다.

온라인 갤러리에서 미술품을 구매하기 전에 다음 항목을 꼼꼼하게 확인해보자.

· **모든 작품에 가격이 명시되어 있는가?**

'price on request(가격 문의)'라는 식으로 가격이 표시되어 있지 않을 때는 부당한 가격을 제시할 수도 있으니 유의해야 한다. 온라인 갤러리라면 가격 표시는 기본이다. 가격을 따로 문의해야 하는 작품에 관심이 있을 때는 제시한 가격이 시세에 맞는지 직접 알아보고 반드시 비교해보자.

· **작품 보증서를 발행하고 있는가?**

오프라인 갤러리와 마찬가지로 신뢰할 수 있는 온라인 판매처는 보증서를 발행하거나 작품 이면에 표식을 붙여둔다. 온라인으로만 운영하는 갤러리라면 작품 보증서 유무에 더욱 신경을 써야 할 것이다.

· **고객 상담 연락처가 기재되어 있는가?**

메일 문의뿐 아니라 전화번호가 적혀 있는지가 중요하다. 작품 구입과 관련해 직접 판매처에 질문하고 상담할 수 있는지 미리 확인해두자.

· **반품 보증 기간, 환불 보증이 마련되어 있는가?**

미술품을 직접 보지 않고 구매하는 일은 용기가 필요하다. 실제로 구입 후 실물을 확인했을 때 미술품에 하자가 있거나 이미지와 다르거나 등등 여러 문제가 생길 때도 많다. 따라서 불미스러운 상

4교시

황에 대비해 미술품을 받았을 때 같은 조건으로 정해진 기간 내에 반품하고 전액 환불 처리가 가능한지 꼼꼼히 알아봐야 한다.

· **대금 지불 옵션**

신용카드로 그림 값을 지불할 때 안전한 결제 시스템을 갖추고 있는지도 중요한 문제다. 아울러 신용카드뿐 아니라 다른 결제 방식을 이용할 수 있는지도 자세히 살펴보자.

· **배송 요금**

미술품은 귀중품이자 파손되기 쉬운 상품이기 때문에 배송에 세심하게 신경을 써야 한다. 게다가 배송 요금이 예상 금액을 웃돌때가 많으니 사전에 비용을 알아볼 필요가 있다. 작품이 클수록 배송료가 비싸고 고액 작품이라면 미술품 운송 전문 업체에 의뢰하기도 한다. 보통 판매처가 작품에 따라 배송 방법을 선택하는데, 만약 염려스러우면 미리 상담을 해두자.

· **실제 작품을 볼 수 있는 감상 서비스가 있는가?**

온라인 구입의 가장 큰 취약점이라면 작품을 직접 확인할 수 없다는 점이다. 하지만 인터넷 판매처에 따라서는 사무실이나 갤러리 등에서 실제 작품을 보여주는 곳도 있으니 감상 서비스가 있는지 반드시 문의하도록 하자.

인터넷의 발달로 미술품의 온라인 거래는 꾸준히 증가하고 있다. 하지만 일본 온라인 갤러리에서 판매되는 작품을 보면 100만 엔대(한화 약 1,000만 원대)이하가 대부분으로, 고액 작품은 드문 것 같다.

앞으로 온라인 시장 규모가 확대되기 위해서는 온라인 판매 사이트 사용자가 원하는 작품을 바로바로 찾을 수 있는 검색 기능의 확충, 색이나 질감 등의 섬세한 부분까지 실물에 가깝게 인터넷 화면으로 재현할 수 있는 기술 등, 퀄리티 높은 프로그램이나 소프트웨어 개발이 절실하다. 또한 이들 기능을 알기 쉽게 표시하면서 비주얼 측면에서도 매력적인 웹디자인이 매우 중요하다. 그런 의미에서 온라인 갤러리가 더욱 발전하려면 미술계 전문가뿐 아니라 프로그래머나 웹디자이너 등 엔지니어들과의 협업도 선행되어야 할 것이다.

온라인 아트 비즈니스의 세계를 꿰뚫다

최근 미술 관련 온라인 사업체가 속속 등장하고 있다. 온라인은 미술품이라는 상품의 정보를 수집, 정리해 전달하는 아트 비즈니스의 든든한 무기가 되어준다. 실제로 온라인 미술 업체는 2차 시장의 데이터 분석이나 경쟁 매매에서 유리한 위치에 선다.

1989년에 설립된 아트넷닷컴Artnet.com은 현재 세계 1,700

군데의 경매 시장 정보를 제공하는 상장기업으로, 인터넷 여명기부터 온라인 아트 비즈니스를 추진해왔다. 이처럼 미술 상품의 정보가 디지털화되면 온라인 플랫폼이 자리 잡을 만한 기반이 다져진다.

인터넷 쇼핑몰과 마찬가지로 디지털화된 유용한 정보를 통해 디지털 이미지, 사이즈, 기법, 작가 프로필 등 기본 자료를 열람할 수 있는데, 이 정보는 플랫폼만의 차별화 요인이자 경쟁력이 되기도 한다. 특히 2차 시장에서는 미술품이 상품 정보로 다루어지기 때문에 온라인 플랫폼으로 사업을 확대하는 일도 가능하다.

한편 1차 시장인 갤러리에서 온라인 사업을 도모할 때는 인터넷 판매뿐 아니라 작가 홍보나 관리에 인터넷을 전폭적으로 활용한다. 그도 그럴 것이 작가의 가치를 높이는 일이 갤러리의 주요 업무로, 이는 작가의 가치 상승이 작품 판매로 이어지기 때문이다.

작가에게 단지 전시 공간만 제공해주는, 작가 홍보에 소극적인 갤러리는 대관 갤러리나 다름없다. 요컨대 갤러리 측에서 전시회 공간만 빌려준다면 작가는 어떤 갤러리를 선택하더라도 차이점을 느끼지 못할 테니 갤러리와 작가의 유대 관계는 희박해지고 갤러리의 필요성을 상실할 것이다.

마찬가지로 인터넷 갤러리가 미술품을 판매하는 장소만

제공해주고 작가 홍보와 관리에는 전혀 손을 놓고 있다면 그런 곳은 온라인 상업 갤러리라고 말하기 어렵다. 현재 인터넷에서 흔히 볼 수 있는 웹사이트가 바로 미술품 판매 전용 온라인 사이트와 작품 대여 판매 사이트다. 안타깝게도 갤러리의 핵심 업무인 작가 관리까지 해주는 온라인 판매처는 드문 것 같다. 사정이 이렇다 보니 작가는 작품을 보여주는 도구로만 온라인을 이용할 따름이다.

또한 1차 시장인 갤러리가 온라인에서 미술품을 판매하기 시작하고 아트페어에서도 인터넷 판매를 적극적으로 홍보하고 있다. 하지만 이런 1차 시장의 온라인화는 판매 채널을 늘리는 하나의 수단에 불과하며 갤러리 전시회의 대체안이 되지 못한다.

갤러리 전시회나 아트페어 현장의 생생한 소통에 비교하면 인터넷 감상 시스템은 기술적인 측면에서 실물 감상보다 확실히 효과가 떨어진다. 여전히 온라인만으로는 만족스러운 소통이 어렵기 때문에 아직 온라인은 보조 수단에 그치고 있다.

미술 시장에서 온라인의 강점을 꼽는다면 정보의 '속도, 확산, 축적' 세 가지를 들 수 있을 것이다. 인터넷에서는 눈 깜짝할 사이에 정보를 입력, 제공할 수 있고(속도), 파급력이 강하여 단숨에 정보가 퍼져나가며(확산), 언제 어디서든 과거의 정보 아카이브

archive를 참고할 수 있다(축적). 이 세 가지 강점을 살리는 것이 온라인 아트 비즈니스의 진수이지만 동시에 데이터 활용은 어디까지나 수단에 지나지 않다는 사실도 잊지 않았으면 한다. 미술시장 규모가 작은 일본에서는 매칭을 통한 온라인 플랫폼 구축이 여전히 지난하다. 이제 시작된 온라인 아트 비즈니스 시장에서 선두를 차지하려면 확실한 전문성을 살려 아트 비즈니스에 참여해야 할 것이다.

어떤 갤러리에서 미술품을 사야 할까?

미술품, 어디서 무엇을 어떻게 사야 성공할까?

미술품을 두루 감상한 후 작품을 구입하려고 할 때 다음의 두 가지 고민거리가 떠오른다.

- 갤러리를 선정하는 일
- 선정한 갤러리에서 좋아하는 작품을 고르는 일

미술품을 구매할 때 갤러리 선정은 매우 중요한 문제다. 이유인즉 갤러리는 작가를 홍보하고 작품 가치를 높이는 원동력이 되기 때문이다. 단지 시간이 흐른다고 작가의 가치가 저절로 올라가는 것은 아니다. 작가의 평가를 높이기 위해 갤러리가 앞장서서 미술 평론이나 미술관 전시 같은 미술계의 다른 매체를

적극 활용해야 한다. 더욱이 앞으로는 상황이 급변하여 갤러리 스스로 미술 전문 매체로 변신해서 아티스트의 평가를 직접 지원해야 할지도 모른다.

더 이상 평론가나 미술관이 작가의 가치를 높이기 위한 필수 요건은 아니다. 그보다 갤러리 측에서 온라인 미디어를 총동원하여 작가 홍보에 나서는 인터넷 마케팅이 훨씬 더 효과적이다. SNS나 갤러리 홈페이지에 작가 인터뷰와 동영상을 공개함으로써 많은 사람들이 아티스트의 정보에 수시로 접속할 수 있다면, 컬렉터들이 작가를 깊이 이해하게 되고 이것이 작품의 가치 상승으로도 이어질 것이다.

어떤 갤러리를 선택하느냐는 갤러리가 어떻게 작가를 홍보하고 있는지 꼼꼼히 비교해보는 것이 가장 좋은 방법이 아닐까 싶다. 작가 홍보에 앞장서는 갤러리 중에서 자신이 좋아하는 작가를 선택하는 것이 최고의 결과를 선사하리라 확신한다.

16) 국내에는 키아프와 아트부산이 가장 대표적인 아트페어라고 할 수 있다. 특히 2021년 20주년을 맞이한 키아프는 2022년 세계적인 아트페어 프리즈와 공동 개최하며 아시아 미술계의 주목을 받고 있다. 이 외에도 화랑미술제, 대구아트페어, 광주아트페어, 아트제주, 아시아호텔아트페어, 더프리뷰 등 10여 개 이상의 크고 작은 다양한 아트페어가 매해 열리고 새롭게 생겨나고 있다. 아무래도 규모가 크고 역사가 오래된 아트페어일수록 참가 기준과 참가비가 높다 보니 참여 갤러리도 이런 아트페어의 출품작은 호응이 좋았던 작품 위주로 까다롭게 선정한다.

실패하지 않는 갤러리 선택법

가장 효율적이면서도 실패하지 않는 미술품 구매 방법으로 '아트페어'라는 선택지가 있다. 아트페어는 여러 갤러리가 한곳에 모여 며칠 동안 미술품을 판매하는 행사로, 참가 갤러리가 가장 알리고 싶어 하는 작가와 앞으로 팔고 싶어 하는 작품을 전시한다. 아트페어 개최 시기에는 수많은 컬렉터와 미술 관계자가 전시장을 찾고, 이 기회를 놓칠세라 갤러리도 미술품 판매에 열을 올린다.

해마다 세계 여러 나라에서 800개 이상의 크고 작은 아트페어가 열리는데, 이 중에서 세계 최대이자 최고인 스위스의 아트바젤을 비롯해 영국 런던의 프리즈 아트페어, 미국 뉴욕의 아모리 쇼Armory Show, 마이애미의 아트바젤 마이애미, 프랑스 파리의 피악FIAC, 아트바젤 홍콩, 중국 상하이의 웨스트번드 아트 & 디자인West Bund Art & Design 아트페어 등이 특히 유명하다.[16] 이들 아트페어는 참가 기준이 굉장히 까다로워서 아트페어 주최

따라서 현재 유행하거나 인기 있는 작품의 트렌드를 읽고 싶다면 큰 아트페어를 추천하고, 새로운 신진 작가의 다양한 작품을 만나보고 싶다면 중소 규모의 아트페어를 추천한다. 이처럼 아트페어마다 성격이 조금씩 다르므로 여러 아트페어를 다녀보면서 본인의 예산, 성향에 알맞은 구입처를 찾는 게 좋다.

측이 갤러리를 심사한 후 참가 여부를 선별하고 있다. 이렇게 세계적인 아트페어에 참가 기회를 얻은 갤러리의 미술품은 믿고 구매해도 좋다. 더욱이 해당 갤러리에서 추천한 작품이라면 초보 컬렉터도 안심하고 투자할 만하다.

해외 유명 아트페어에 참가한 갤러리가 어떤 작가를 전시하고 있는지 확인하고 앞으로 미술품을 구입할 때 눈높이로 삼는 것도 좋은 방법이다. 물론 앞서 소개한 아트페어뿐 아니라 수많은 아트페어가 여러 도시에서 개최되고 있으니 되도록 많은 작품을 감상하면서 컬렉터의 안목을 키우는 일이 으뜸 과제라는 것은 두말하면 잔소리다.

작품을 선택하는 두 가지 기준, 감성과 이성

엄선한 갤러리에서 자신이 좋아하는 작가나 작품을 찾았다면 이제 선택을 할 차례다. 이때 단순히 시세 차익을 노린 미술품 구매가 아니라, 작품 콘셉트를 이해한 다음 스스로 납득할 수 있는 선호 작품을 선택하는 것이 성공적인 미술 투자의 첫걸음이다. 무엇보다 개인의 취향이 중요하다. 자신이 원하고 좋아하는 범위 내에서 골라야만 한다. 물론 그렇다고 마음 내키는 대로 시시각각 끌리는 그림에 멋대로 지갑을 여는 것이 능사는 아니다. 미술품은 감성뿐 아니라 동시에 작품을 설명할 수 있는 논리도 유

념해야 하기 때문이다. 미술에서 사회성이나 콘셉트가 더 중시되는 이유도 단순히 감성에만 의존해서 작품 가치를 결정하지 않는다는 방증이다.

미술품 가격이 상승하려면 감성에서 한 단계 더 나아가 지성을 발휘한 논리적인 뒷받침이 필요하다. 만약 미술 투자가 지극히 주관적인 감성에 의존한 인기투표로 흘러간다면 그때그때 분위기와 유행에 휘둘리는 단기 매매, 즉 경박한 투기로 전락하고 만다. 이는 인간의 감정을 쥐락펴락하는 풍문으로도 미술품의 정보 조작이 가능해져 미술 시장을 교란시킬 수 있다. 미술은 인간의 우뇌를 통한 감성으로만 가치를 만드는 것이 아니라, 콘셉트를 뒷받침해주는 좌뇌의 논리성까지 발휘해야 진정한 가치가 생겨난다.

이런 관점에서 세월을 거듭하여 인정받는 미술품을 골라내려면 다음 세 가지에 주목해야 한다.

- 많은 사람들이 공감하는 콘셉트가 있다.
- 사회성 있는 주제 의식이 돋보인다.
- 콘셉트와 주제 의식이 미술사의 한 부분으로 자리매김할 수 있다.

4교시

미술의 가치를 창출하는 일은 일시적인 유행을 만들어내는 게 아니다. 작가가 표현하려는 주제를 한 사람이라도 많은 사람이

공감할 수 있도록 미술사의 맥락에서 논리를 만들어내는, 매우 지난한 작업이다. 예술을 창조하는 인간의 사고와 표현 방법이 진화할 때 비로소 부가가치가 생겨난다. 요컨대 미술 투자는 항상 장기전으로 바로바로 결과물이 나오지 않는다는 사실을 잊지 말아야 할 것이다.

보유 중인 작품을 좋은 가격으로 판매하는 법

이번에는 컬렉터가 미술품을 시장에 되파는 방법을 알아보자. 소장하고 있는 미술품의 현재 시세를 알고 싶어 하는 컬렉터가 많을 것이다. 실제로 그림을 팔든 팔지 않든 구매 당시 가격과 비교해서 어느 정도 가격이 올랐는지는 누구나 궁금해하는 사항이다. 또 현재 소장품을 팔아서 새로운 미술품 구매 자금을 마련할 수도 있다.

이런 상황에 대비해서 소장품의 가격대, 종류, 입금 시기 등에 따라 달라지는 최적의 미술품 판매법을 미리 알아두기 바란다. 판매 사항을 점검해두면 개인의 소장품이라는 자산을 활용해서 의미 있게 돈 쓰는 방법을 공부할 수도 있다.

소장품 판매처를 고를 때는 다음과 같은 선택지가 있다. 각각의 특징을 충분히 숙지한 후 판매할 작품에 알맞은 장소를 선택하도록 하자.

위탁 판매

· 경매회사 (소더비, 크리스티 같은 글로벌 경매회사부터
　　　　국내 소규모 경매회사까지)

· 갤러리를 통해 사업자 고객에게 판매

· 인터넷 판매

매절 판매

· 미술품 딜러

· 2차 시장 거래를 동시에 진행하는 갤러리

일반적으로 위탁 판매 방식이 시세 가격으로 거래되기 때문에 더 비싸게 소장 미술품을 팔 수 있다. 다만 소장품을 판매할 확률에 대한 리스크가 높은 편이다. 실제 경매회사의 평균 낙찰률은 70~80% 정도로, 인기 없는 작품은 유찰된다. 말하자면 미술품의 인기에 따라 그림 값이 정해지고 낙찰 유무도 정해지는 것이다. 부유층이 주로 찾는 해외 경매회사 특성상, 고액 작품을 팔고 싶을 때 유용하게 활용할 수 있다. 메이저 경매회사인 크리스티나 소더비를 보더라도 천만 엔(한화 약 1억 원)이상의 고가 미술품이 경매의 중심을 차지한다.

　　유명한 작품이라면 높은 수익을 올릴 수 있는 것이 경매회사 위탁의 큰 이점이다. 그러나 반대로 알려지지 않은 그림이라

면 예상보다 작품 값이 떨어져서 구매 가격보다 손해볼 때도 있다는 점도 함께 알아두자.

경매회사에 작품 판매를 의뢰하려면 우선 경매 개최 4개월 정도 전부터 미리 견적을 받아야 한다. 실제 경매를 추진할 경우 카탈로그에 정보 기재가 필요하기 때문이다. 만약 경매회사가 제시하는 추정가에 컬렉터가 만족한다면 경매 위탁을 진행하게 된다. 이때 경매회사는 전체 낙찰률을 중시하다 보니 자체 감정을 통해 판매가 어렵다고 판단되는 작품은 출품을 거부하거나 인기 없는 작풍作風일 때는 구매 가격보다 낮은 가격을 제시하기도 한다.[17]

한편 매절 방식은 위탁 거래 시 판매 가격의 20~30% 정도 가격이 일반적이다. 다만 판매 가능성이 높은 작품만 매입해주기 때문에 유명 작가의 작품이라도 그림에 따라서는 판매가 어려울 때도 있다. 위탁 판매 가격의 절반도 안 되는 매우 저렴한 가격이라 손해가 많지만 대신 그림 값을 바로 받을 수 있다 보니 빨리 미술품을 처분하고 싶다면 매절 방식이 더 적당하다고 할 수 있을 것이다.

17) 한국에서도 경매회사에 작품을 위탁할 경우, 홈페이지 또는 이메일을 통해 접수한 후 스페셜리스트의 서면 심사 및 실물 감정의 절차를 거치게 된다. 유찰될 확률이 높은 작품(수요가 많지 않은 작품)은 심사에서 거절될 수도 있으며 출품가는 위탁인과 상의하여 합의된 금액으로 결정된다.
소속 갤러리가 있는 작가의 작품이라면 해당 갤러리에 먼저 문의해보는 방법도 있다. 작가의 커리어를 관리하는 갤러리는 소속 작가의 작품이 빈번하게 경매되는 것을 선호하지 않기 때문에 재구매할 가능성이 있다. 또한 요즘에는 컬렉터 커뮤니티 내에서 직거래가 이루어지기도 하니, 평소 활동하는 커뮤니티가 있다면 판매를 제시해볼 수도 있다. 그러나 구매자 입장에서 개인 거래는 작품 진위에 대한 신뢰도가 떨어질 수 있으므로 작품 구입 시 받았던 보증서 또는 인보이스를 확인하고 함께 받아두는 것이 좋다.

POINT

미술품의 가치를 알려면
감성뿐 아니라
작품을 설명할 수 있는
논리적 지성이 필요하다.

·

인터넷에서
미술품을 구매한다면
온라인 갤러리를
적극 추천!

·

미술 시장에서
온라인의 강점은
정보의 속도, 확산, 축적이다.

·

작가 홍보에 앞장서는
갤러리를 통해
미술품을 구매하자.

5 교시

미술의 미래를
예측하다

난해한 미술보다

'감동'이나 '공감'이라는

인간의 마음을 울리는 작품 쪽으로

무게중심이 이동할 것이다.

지금까지 본 적 없는
참신함을 간파하는 이는
어쩌면 수많은 걸작을 감상하는
'사람들'이 아닐까 싶다.
앞으로는 전문가처럼
냉철한 평가를 내리는 컬렉터가
많이 등장할 것이다.

미술의 민주화,
대중화가 시작되었다

난해하고 복잡한 미술에서
단순하고 알기 쉬운 미술로

오늘날의 현대 미술은 예전과 전혀 다른 형태로 경쟁을 펼치고 있다. 지금까지는 큐레이터나 평론가가 미술사의 흐름에서 작품 콘셉트를 읽어내려고 했지만, 앞으로는 작가의 의도를 헤아리는 일이 미술을 이해하는 필수 조건은 아닐 것으로 여겨진다. 이유인즉 작가 수가 늘어나고 작품 수가 팽창함으로써 미술사의 맥락이나 계보가 얽히고설켜 각각의 작품이 어떤 사조에 속하고, 무슨 기법으로 제작되었는지 하나하나 밝히기 어려워졌기 때문이다.

　　원래 평론가는 미술에 학문적으로 접근하고 연구 내용을 체계화하는 데 주력하는 미술계 전문가다. 하지만 일반인이 보

기에는 학문에 치우친 평론가의 연구가 난해한 수수께끼로 비춰지기 십상이다. 복잡한 콘셉트와 이해하기 어려운 미술은 버튼이 여러 개 달린 다기능 리모컨과 같다. 어려운 미술을 중시하는 것 자체가 시대착오적인 발상으로 받아들여지기 시작한 것이다.

이제는 미술 비평가의 학문적인 분석보다 감상자가 작품의 의미를 자유롭게 추측하면서 자신만의 기준으로 작품을 평가하는 쪽으로 조금씩 변모하고 있다. 저마다 다른 감상과 느낌을 존중하고 작가의 의도는 그저 참고할 따름이다.

이처럼 개인의 감상이 중시되면 아티스트의 자세한 설명 없이 감상자가 자유롭게 작품을 만끽하는 일이 미술 감상의 전제가 된다. 또한 작가 측에서는 작품을 창작할 때 이런저런 설명 없이도 누구나 이해할 수 있을 정도로 작품 콘셉트를 알기 쉽게 표현해야 한다. 같은 이유에서 구구절절 해설이 필요한 미술은

5교시

사람들에게 점점 외면당하지 않을까 싶다.

지금은 '전 세계 얼마나 많은 사람들이 공감할 수 있을까?' 하는 물음이 미술 창작의 화두가 되었다. 결과적으로 난해한 콘셉트보다 이해하기 쉬운 작품이 절실해진 것이다. 세계 전체를 감상의 대상으로 삼는다면 누구나 공감할 수 있는 사고법이나 감각에 호소해야 한다. 바야흐로 미술은 복잡함에서 단순함으로 방향을 크게 바꾸는 시대를 맞이했다. 말하자면 아카데미즘에 따른 일방적인 강요가 아닌, 대중이 이해할 수 있는 쪽으로 미술의 방향성을 전환하기 시작한 것이다.

현재 설치 미술이나 영상 작품의 경우, 판매는 물론이고 입장료 수입을 올릴 수 있는 예술품으로 그 가치가 높아졌다. 하지만 여전히 미술은 영화, 문학, 음악 등의 다른 문화와 비교했을 때 진입 장벽이 높은 분야다. 이는 일부 특권층에게만 허용된 아카데미즘이 미술계를 쥐락펴락하고, 동시에 미술품 가격이 그 아카데미즘의 권위를 토대로 결정되기 때문이다. 하지만 인터넷의 정보 확산과 개방성이 미술의 권위 의식을 빠르게 무너뜨리고 있는 중이다.

현대 미술이 이해하기 쉬운 작품에 주목하면서, 작가가 태어나고 자란 풍토를 소재로 삼은 이국적인 정취에서 승부를 펼쳤던 시대는 종말을 고하기 시작했다. 미술 시장에서 앞서가는

서구와 경쟁할 때 아시아다움을 강조하는 미술품은 더 이상 진귀하게 받아들여지지 않을뿐더러 특정 지역색에서 독창성을 찾던 시대도 막을 내렸다.

전 세계 많은 사람들이 공감할 수 있는 콘셉트와 감성은, 간단할 것 같지만 실제로 구현하기 굉장히 어려운 테마다. 하지만 서양의 유명 갤러리는 이미 미술의 새로운 트렌드를 꿰뚫어보면서 착실히 미래를 준비하고 있다는 사실에 바짝 긴장해야 할 것이다.

'누구나' 작가가 되고, 자유롭게 작품을 사고팔 수 있는 시대

지금 이 시각에도 경매회사에서는 엄청난 고가의 미술품이 거래되고 있다. 아울러 '누구나' 작가가 될 수 있고, 자유롭게 작품을 사고팔 수 있다는 두 가지 트렌드, 즉 '민주화'와 '대중화'가 미술의 화두가 되었다. 얼핏 보기에는 미술의 민주화와 대중화가 전혀 다른 것이라고 생각하기 쉽지만 실은 두 가지가 밀접한 관련을 맺고 있다.

이와 관련해 미술의 민주화부터 차근차근 생각해보자. 민주화를 이야기할 때 인터넷이 빠질 수 없다. 인터넷의 발달은 SNS라는 새로운 발명품을 낳았다. 오늘날은 누구나 페이스북,

트위터, 인스타그램 같은 SNS를 통해 손쉽게 이어질 수 있고 소통할 수 있다.

개인과 개인이 네트워크로 연결되어 있기에 아티스트가 직접 컬렉터에게 작품을 소개할 수 있으며 작품을 구입한 컬렉터도 아티스트를 적극적으로 응원하거나 후원할 수 있다. 이렇듯 조직을 꾸려 합리화와 효율화를 도모함으로써 경제 활동을 영위하던 시대에서 개인의 경제 시대로 조금씩 변화 중이다.

이는 미술 관련 경제 활동이 중앙집권적 관리를 통해 '집중'되었던 시대에서 개개인의 자유로운 재량으로 '분산'되고 있음을 뜻한다. 이와 같은 흐름이나 움직임을, 주체가 개인으로 이동한다는 의미에서 '미술의 민주화'라고 부른다. 더욱이 미술의 민주화는 예술을 창작하는 사람은 물론이고 구매하는 사람까지 아우르며 양쪽 모두에서 진행되고 있다.

이제 작품을 전시하고 판매하는 갤러리 역할을 작가가 충분히 해낼 수 있다. 갤러리의 고유 업무로 인식되었던 기획이나 홍보, 프로모션도 작가가 SNS를 통해 직접 시도할 수 있게 되었다. 마찬가지로 컬렉터는 인터넷을 활용함으로써 작가 홍보와 관리 활동까지 가능해졌다.

그렇다면 '미술의 대중화'란 어떤 의미일까? 주식이나 선물, 부동산으로 수익을 올리기 어려운 요즘, 투자처를 잃은 거액의 자

금이 미술로 이동하고 있다는 사실은 앞서 소개한 바 있다. 현재 미국에서는 개인이 향유하는 미술 시장보다 투자를 대상으로 하는 미술 시장의 거래가 훨씬 활발하고 시장 규모 면에서도 미술 투자 시장 쪽이 몇 배나 더 앞서고 있다. 과도한 자본주의라는 회오리바람에 미술도 말려들어간 셈이다. 이처럼 미술품 투자 시장이 팽창한 것과 동시에 개인이 자유롭게 소유하는 저가 미술 시장도 활성화되었는데, 이는 널리 알려지지 않은 것 같다. 요컨대 미술의 민주화와 함께 미술의 대중화도 성큼성큼 나아가고 있는 것이다.

이처럼 지금 미술계는 대중화와 민주화라는 전혀 다른 방향으로 보이는 흐름이 동시에 일어나고 있다. 게다가 민주화와 대중화의 물결은 같은 쪽을 향하고 있다.

미술의 민주화가 전개되면서 많은 사람들이 작가로 데뷔해 자신을 적극 홍보하면 당연히 작가 간의 경쟁이 치열해진다. 한편 컬렉터가 인기 있는 작가의 작품을 구매하고 싶어도 좀처럼 구하기 어려운 상황도 생길 것이다. 유명세를 떨치는 작가의 경우 경매회사를 거치지 않고서도 인터넷에 2차 시장이 생겨나고 미술품을 원하는 사람들 간에 활발한 거래가 이루어질 수 있다. 이때 인터넷 경매 시장에서도 경매회사와 마찬가지로 인기가 치솟는 작품은 자산으로 인정받게 될 것이다. 이해를 돕기 위해 미술이 아닌 다른 업계에서 상품 매매의 민주화와 대중화가

동시에 추진된 사례를 들어보겠다.

예전에는 자신이 갖고 있는 브랜드 상품을 현금화하고 싶어도 최고가 명품 브랜드가 아니면 현금으로 교환하기 어려웠다. 하지만 지금은 명품이 아니라도 중고 거래 사이트에 상품을 올리면 중고품을 찾는 사람과 인터넷에서 직거래하여 쉽게 현금화할 수 있다.

인터넷 중고 거래를 미술 시장에 적용해보자. 기존에는 경매회사에서 거래되는 미술품의 경우 평론가나 미술관 큐레이터의 평론이 필수 조건이었다. 또한 유명 갤러리에 전시되지 않은 미술품을 경매회사에 출품하는 건 그야말로 낙타가 바늘구멍에 들어가는 것만큼 좁은 문이었다. 하지만 오늘날은 누구나 미술품 관련 리뷰를 인터넷에 올리고, 그 리뷰를 아무나 읽을 수 있는 시대가 되었다.

컬렉터가 작성한 리뷰는 미술계의 권위와는 전혀 다른 대중의 의견을 대변하는 평가이다. 이러한 전문성을 겸한 일반인의 평가를 보고 미술품을 구입하는 사람이 늘어나면 2차 시장에 등장하는 작품에도 미술의 민주화가 한층 가속화될 것이다. 음식점을 보더라도 미슐랭 가이드 평가에서 블로그 맛집 별점으로 대중의 시선이 이동했다. 권위적인 미식의 시대에서 일반인 미식가의 평가를 중시하는 시대가 되었듯, 미술 작품의 민주화는

조금씩 확대되고 있다.

　얼마 전까지만 해도 아트 컬렉팅이라고 하면 부자들의 유희라는 이미지가 강했다. 그러나 지금은 저렴한 가격대의 미술품을 얼마든지 매매할 수 있는 시대가 되었다. 미술의 민주화란 누구나 미술품을 소장할 수 있고 미술을 즐길 수 있는 시대를 의미한다. 전문가가 아닌 일반인이 미술에 대해 비평하고 2차 시장 형성에도 적극적으로 참여하는 날이 도래한 것이다. 미술의 대중화와 민주화가 실현됨으로써 더 많은 사람들이 미술과 가까워지는 것은 세계적인 추세다. 이런 트렌드는 앞으로 나아갈 뿐, 뒤로 후퇴하지 않는다.

　전속 작가를 추천하는 갤러리스트와 달리 전문가처럼 냉철하면서도 공정한 평가를 내리는 컬렉터가 앞으로는 많이 등장할 것이다. 편향된 갤러리스트보다 다양한 작품을 끊임없이 감상하는 컬렉터에게 더 믿음이 갈지도 모른다. 이와 같은 공정한 컬렉터의 목소리가 모여서 가시화되면 미술 작품의 평가는 순식간에 달라진다. 물론 전문가의 의견이 전혀 쓸모없는 것은 아니지만, 미술품 평가는 전문가를 통한 평가에서 구매자 눈높이의 평가로 확실히 변모하는 중이다. 지금까지 본 적 없는 참신함을 간파하는 이는 어쩌면 수많은 걸작을 감상하는 '사람들'이 아닐까 싶다.

전문가의 머리와 대중의 가슴 사이

미술은 여전히 관계자들이 정한 규칙에 따라 움직이고 있다. 이를테면 전시회 카탈로그에 실려 있는 평론은 대부분 미술관이나 박물관 등 아카데미즘을 이끌고 있는 소수의 사람들을 위해 작성된 것으로 일반인을 대상으로 삼지 않는다. 학예사의 비평과 대중과의 사이에는 거리감이 있는데 둘 사이의 틈은 누구나 인지하는 부분일 것이다.

보수적인 아카데미즘은 비전문가와 거리감을 조성하고 그 거리감은 지식의 격차가 되어 미술품의 가치와 가격에 전가되었다. 요컨대 아는 몇몇 사람만 미술품의 가치를 이해할 수 있었는데, 이는 아카데미즘을 학습하지 않으면 쉽게 이해할 수 없는 것들이었다. 이처럼 아카데미즘은 일부 지식층 및 부유층과 대중을 구분하기 위한 수단이자, 특권층에게만 이익이 돌아가게 하는 장치로 기능했던 셈이다.

1917년에 발표된 <샘 Fountain>을 계기로 마르셀 뒤샹은 '개념 미술'이라는 새로운 미술 사조를 만들어내고, '기법이나 조형미뿐 아니라 새로운 개념을 형성하는 것이야말로 진정한 예술이다'라는 개념 미술의 초석을 다졌다. 이후 기존에는 볼 수 없던 새로운 콘셉트를 발명하는 경쟁이 시작되었다. 평론가가 어떤 작품을

보고 미술사에서 새로운 한 페이지를 장식한다고 결정하면 곧바로 높은 평가를 받았다. 말하자면 미술사적 가치를 부여받는 순간 미술품의 가치가 올라갔던 것이다.

그러나 인터넷에서 다양한 정보를 거의 공짜로 공유할 수 있는 세상이 되자 미술계 특권층은 설 자리를 잃었다. 이미 미술 세계에도 대중화가 널리 퍼져서 소수 특권층과 다수 일반인들의 지식 격차가 사라지는 중이다.

답은 대중의 공감을 이끌어내는 작품!

마르셀 뒤샹 이후 미술을 창작하는 작가는 '콘셉트'를 가장 중시하게 되었다. 참신한 콘셉트, 발상의 독창성이 예술가의 으뜸 자질로 부각되면서 작가는 미술 비평가 관점에서 평가를 얻기 위해 콘셉트를 짜내고, 긴 시간을 할애해 설명을 들어야만 이해할 수 있는 작품을 앞다투어 발표했다. 결과적으로 미술은 아이디어 싸움으로 변질되어 애초 작가가 창조하고 싶은 작품과는 동떨어진 상품이 만들어졌다.

앞으로도 콘셉트 중시의 트렌드는 크게 달라지지 않을 테지만, 미술의 민주화를 모색한다면 난해한 미술보다 '감동'이나 '공감'이라는 인간의 마음을 울리는 작품 쪽으로 무게중심이 이동할 수도 있다. 어찌되었든 지금부터의 미술은 이해하기 쉬운

방향으로 나아갈 것이다. 이해하기 쉽다는 것은 많은 사람들이 감동하거나 공감할 수 있는 것을 의미하는데, 이런 작품을 창작하기란 결코 쉬운 일이 아니다. 대중의 감동과 공감을 얻는 일은 일부 아카데믹한 미술 관계자를 설득하는 것보다 더 큰 에너지를 필요로 한다. 그리고 그 에너지를 많은 사람들에게 보여주는 일이 미술의 민주화로 통하는 지름길이다.

현재 일본 미술 시장 규모는 450억 엔(한화 약 4,500억 원)정도로 1인당 평균 10만 엔(한화 약 100만 원)짜리 미술품을 구입한다고 해도 구매자는 다 합해 45만 명밖에 되지 않는다. 이 숫자는 일본 노동 인구인 6,600만 명 가운데 1%에도 미치지 않는 수치다.[18] 지금까지 미술계는 불과 1%를 위한 마케팅을 벌여왔고 이렇게 협소한 시장에서 점유율 경쟁을 펼쳐왔다.

이제는 우물 안 개구리식 사고에서 탈피해 많은 사람들에게 미술의 묘미를 전해야만 한다. 그러려면 난해하고 어려운 이미지를 벗고 대중화를 도모할 때 기존의 미디어만으로는 턱없이 부족하다는 현실을 먼저 알아두어야 할 것이다.

[18] 한국 미술 시장 규모는 2021년도 기준으로 약 9,223억 원이며 1인당 평균 100만 원짜리 미술품을 구입한다 할 때 92만 명이 구매할 수 있는 수준이다. 이는 한국 노동 인구인 3,738만 명 가운데 2% 수준으로, 일본보다는 높은 비율이나 서양 선진국에 비해서는 턱없이 낮은 비율이다.

미술 평가의 관점 또한 변하고 있다. 미디어가 내놓는 논평이 반드시 옳다고 단정할 수 없다. 지금은 보는 사람에 따른 평가를 다양하게 받아들이는 추세다. 말하자면 전문가의 평가보다 받아들이는 사람이 많은 정보를 흡수해 이를 바탕으로 미술품을 느낌 그대로 평가하는 시대로 변모했다. 애초에 미술을 감상하는 방법은 개인의 자유이므로, 비평가의 평론은 그저 참고 자료 정도에 지나지 않는다. 감상자의 편의대로 해석하는 걸로 충분하다.

예를 들어 신종 코로나 바이러스와 관련해서 다양한 가설과 학설이 난무하는데, 이들 정보를 받아들이는 방식은 그야말로 천차만별이다. 해외 자료와 논문을 꼼꼼히 살펴보고 앞으로 어떻게 될 것인지를 예측하는 사람이 있다면, 텔레비전 시사 토론 내용을 가감 없이 정확한 정보로 받아들이는 사람도 있다. 개인에 따라 정의의 본질이 다르기 때문에 저마다 가치를 두는 정보 수용 방식도 다를 수밖에 없을 것이다.

미술품에 대한 비평도 마찬가지인데, 작품을 대하는 감상자의 평가는 개인이 습득한 정보의 질과 양에 따라 크게 달라진다. 작품의 가치 상승을 중시하는 컬렉터라면 가격 상승이 기대되는 작가를 훌륭한 작가라고 추켜세울 것이다. 미술품 투자자

는 주가 상승 기업을 평가하듯이 가격 상승 작가를 높이 평가한다. 이는 결코 잘못된 행동이 아니다. 금쪽같은 돈을 내고 미술품을 구매했다면 수익률을 기대하는 마음은 인지상정이기 때문이다.

미술 정보 매체를 살펴보면 경매회사에서 낙찰된 경매 가격은 공개되지만 갤러리에서 판매되는 그림 가격은 공개되지 않는다. 1차 시장에서 미술품을 구매하는 것이 가장 적정한 가격에 살 수 있는 방법인데 왜 가격을 공개하지 않을까? 갤러리가 미디어에 정보를 공개하지 않는 이유는 그럴 만한 사정이 있기 때문이다.

이를테면 갤러리 전시회에서는 작품 캡션에 가격을 표시하지 않고 따로 가격 리스트를 보여주는 방식이 일반적인데, 이 가격표를 카메라로 촬영하는 것은 보통 금지되어 있다. 또한 가격 리스트를 보면 팔린 작품의 가격 위에 빨간 실seal을 부착하여 팔린 금액을 꽁꽁 숨기는 경우가 대부분이다.

가격을 가리는 이유는 빨간 실 금액을 더하면 전시회 매출액이 한눈에 드러난다는 점을 들 수 있다. 작가 개인의 주머니 사정이 공개되기 때문에 싫어하는 작가도 있을지 모른다.

또 다른 이유는 작품 가격이 세상에 알려지면, 고객을 상대로 하는 비즈니스에서 불미스러운 일이 생길 수 있기 때문이다. 구체적인 사례를 든다면 국내와 해외에서 판매하는 가격이 다를

때는 굳이 공개하고 싶지 않을 것이고, 다른 갤러리에서 미술품을 빌려 와 위탁 판매를 할 때도 가격이 공개되면 비싸게 팔고 있다는 사실이 드러나고 만다. 이런 사정 때문에 현재까지는 갤러리에서 그림 값을 공개하지 않는 것이 암묵적인 규칙으로 받아들여지고 있지만 인터넷 시대에는 이런 관행이 사라질 전망이다.

1차 시장인 갤러리에서 팔리는 작품 가격이 공개되면 미술 시장에도 '다이내믹 프라이싱dynamic pricing', 즉 가격 변동제 방식이 도입될지도 모른다. 다이내믹 프라이싱이란 항공료나 호텔 숙박료처럼 고객의 수요에 따라 유연하게 가격을 바꾸는 시스템으로 '가변적 가격 책정'이라고도 한다. 항상 품절되어 구매하기 어려운 인기 작품의 경우, 가격을 정가보다 다소 높게 책정하더라도 구입 의사가 확실한 구매자, 혹은 대기표 차례를 앞당길 만큼의 자금 여유가 있는 구매자라면 이 방식을 선호할 것이다. 다이내믹 프라이싱 시장 전략에서는 구매자도 판매자도 서로 윈윈할 가능성이 높다.

반대로 갤러리 전시회가 거의 끝나갈 후반부에는 가격을 조금 낮게 책정하는 가격 변동제도 이용 가치가 높을 듯하다. 그림 값을 일정 범위 내에서 탄력적으로 조절할 수 있다면 브랜딩 저하로 이어지지 않을 것이다. 또한 구매자의 수요에 맞추어 작품 가격을 유연하게 조정하는 과정에서 시장 활성화도 도모할 수 있다.

한편 단골 고객을 우선시하고 새로운 고객을 도외시하는 기존의 갤러리 마케팅은 조만간 미술 시장에서 사라질 전망이다. 갤러리를 처음 방문하는 고객도 미술품을 쉽게 구매할 수 있는 시스템 구축이 젊은 컬렉터를 불러오고 새로운 시장 창출로 이어질 테니 말이다.

아트와 엔터테인먼트, 인스타그램에서 만나다

세계 미술 시장을 보면 아트와 엔터테인먼트의 융합이 점점 가시화되고 있다.

가고시안 갤러리, 데이비드 즈워너 갤러리, 더 페이스 갤러리 등 뉴욕의 초대형 갤러리는 미술관이나 다름없는 대규모 전시 공간을 갖추고 있을뿐더러 프로젝션 매핑이나 가상현실(VR: Virtual Reality), 증강현실(AR: Augmented Reality) 등의 영상 작품으로 입장료 수입을 올리고 있다.

대형 갤러리의 자본력은 미술관을 훨씬 앞지르는데, 실제 유명 갤러리의 고객인 아트 컬렉터의 후원이 없으면 미술관 단독으로는 순회 전시회를 열기 어려울 정도. 이렇듯 세계적인 갤러리는 학술적인 권위를 내세우면서도 동시에 엔터테인먼트 영역을 확대함으로써 세계 미술 시장을 지배하려고 한다.

예전과 달리 미술가도 연예인 못지않게 다채로운 활동을 펼치고 있다. 작품을 보여주는 방식, 다양하게 작품을 즐기는 방법, 각종 미디어 노출에 적극적인 태도를 취한다는 점에서도 미술가의 예능화를 충분히 짐작할 수 있다.

다가오는 시대에 투자 자산으로서의 미술이 중시될수록 학계 권위를 통해 미술의 가치를 가늠하는 부분은 줄어들고, 상대적으로 공감하는 사람의 숫자나 인기투표로 미술품의 가치를 좌우하는 부분이 늘어날 것이다. 요컨대 미술의 민주화는 곧 미술의 예능화로 통한다.

엔터테인먼트와 찰떡궁합을 이루는 SNS로 인스타그램을 꼽을 수 있을 것이다. 실제로 인스타그램은 전 세계 연예인들이 가장 많이 활용하는 SNS로 유명하다. 이 인스타그램에 초대형 갤러리가 투자 공세를 펼치고 있는데, 팔로워 수를 보면 가고시안 갤러리가 약 150만 명, 더 페이스 갤러리가 약 110만 명 등으로 증가세가 아주 가파르다.

정리하자면 아트와 엔터테인먼트가 자연스럽게 버무려지기 위해서는 미술 작품을 감상하는 사람을 한 명이라도 더 늘리는 것이 중요하며, 사람들이 미술 자체를 즐길 수 있도록 미술계가 더욱 노력해야 할 것이다.

5교시

서브컬처와 순수 예술의 경계가 허물어지다

아카데미즘을 앞세우는 미술이 최고의 가치로 통하던 시대는 지났다. 더 나아가 수많은 사람을 동원할 수 있는 대중 미술이 인기를 얻기 시작하면 순수 미술과 서브컬처를 비교하여 평가하는 일은 더 이상 무의미해질 것이고, 아카데미즘이 지닌 파급력은 상대적으로 약해질 것이다. 앞으로 일반인의 미술 감상 체험이 점수나 순위로 평가받는 시대가 오면, 사람들에게 끼치는 영향력과 감동을 선사하는 공감 능력의 잣대가 시각화될지도 모른다.

물론 전통적인 아카데미즘이 사라지지는 않을 테고 앞으로도 미술의 가치 부여에 주도권을 행사할 테지만, 미술 시장의 확대와 함께 대중화는 더욱 발전할 것이다. 안타깝게도 오늘날의 일본 미술 교육은 변화의 트렌드를 전혀 파악하지 못하고 마르셀 뒤샹 이후의 개념 미술이 자취를 감추기 시작했다는 사실조차 인지하지 못하는 것 같다.

또한 공감 능력을 가시적인 숫자로 나타낼 수 있는 시대가 되면 자신이 좋아하는 것만 창작하는 아티스트는 줄어들고, 심지어 대중의 공감을 모으는 세계관이 없으면 아티스트라는 이름으로 불리기 어렵지 않을까 싶다.

고액 미술품을 구입하는 부유층을 만족시키기 위한 방법

론으로 미술사적 가치를 중시하는 견해는 남아 있겠지만, 이와 함께 대중을 파고드는 공감을 증폭시킴으로써 수입을 창출할 장치를 모색하는 미래 또한 성큼 다가오고 있다.

미술의 대중화에서 가장 중요한 부분은 중산층의 경제력인데, 아시아 각국의 중산층을 보면 그 성장 가능성은 충분하다고 본다.

한 가지 더 미술의 미래를 예측해보면, 미술을 즐기는 행위가 단순히 미술관에 가 입장료 수입만 올려주는 데서 끝나는 게 아니라 온라인을 통한 디지털 작품 구입이나 인터넷 감상 요금, 거기에 광고 비즈니스까지 폭넓게 확장될지도 모른다. 디지털 상태에서 그림을 감상하고 미술품을 구매하는 거래도 시장 규모가 커질 것이고 이에 대응하는 미술 창작도 두각을 나타낼 것이다.

이와 관련해 모범적인 사례로 가상현실을 꼽을 수 있는데, 입체 안경만 쓰면 자택에서도 바로 눈앞에 미술품이 있는 것처럼 생생하게 감상할 수 있다.

거시적인 안목으로 전 세계와의 경쟁을 염두에 두지 않으면 미술 시장에서 살아남기 힘든 시대가 된 것이다.

5교시

작품을 구입하는 사람과 미술품을 자산으로 활용하고 싶은 사람이 있는 한 미술은 자본주의 세계에 더 깊숙이 편입되고 이런 추세는 더욱 가속화될 것이다.

작가의 재능에 기대를 걸고 자금을 투자해서 스타 작가가 되면 투자금을 회수하는 방식은 철저히 자본주의적인 시장 논리다. 다만 미술품의 경우 주식이나 귀금속, 부동산 등의 투자 자산에 비해 수치화할 수 있는 다각적인 지표가 부족한 탓에 평가를 내리기 어렵다. 게다가 미술품은 일반인의 선호도뿐 아니라 미술사적 가치와 비평가의 평가가 일치하지 않으면 가격 상승을 기대하기 힘든 부분도 분명히 있다.

거듭 되풀이되는 이야기지만 미술의 대중화는 앞으로 더욱 확대될 것이 확실하고, 지금까지 면면히 이어져 내려온 미술의 아카데미즘도 사라지지 않을 것이다. 요컨대 미술의 미래는 권위적인 아카데미즘에 기반을 둔 미술과 대중적인 미술로 이원화하면서 앞으로 나아갈 것이라고 예상하고 있다.

지금까지는 일부 평론가나 큐레이터가 미술의 평가를 좌지우지한 것이 사실이다. 하지만 이제부터는 대중을 중심으로 한 대외적인 수치를 통해 미술품을 평가하고, 이 평가가 미술 시

현대
미술
투자
교과서

장에 새로운 가치로 자리매김할 것으로 여겨진다.

　예를 들어 최근에는 SNS 팔로워 수나 접속자 수 등으로 작가나 작품에 대한 공감을 '가시화'함으로써 대중의 평가가 세상에 알려지고 있다. 다시 말해 미술은 평가하기 어려운 예술이라는 점에서 학술적인 권위가 필요했지만, 앞으로는 대중화를 통한 일반인의 평가도 피할 수 없는 시대가 된 것이다. 다만 미술을 심도 있게 이해하려면 전문가의 역량이 필수적이기 때문에 당장은 대중이 이해하기 쉬운 미술을 평가 대상으로 삼으리라 예상된다.

　미술을 읽어내는 대중의 안목이 높아지고 있으므로 궁극적으로는 이원화에서 방향을 크게 바꾸어 대중화로 일원화될 테지만, 과연 그 시기가 언제가 될지는 아무도 모른다.

　금융 상품을 비롯해 와인, 부동산 등의 상품을 보면 전문가만 알던 닫힌 정보에서 벗어났을 때 더 큰 성장세를 보였다. 많은 사람들이 관련 정보를 무상으로 자유롭게 손에 넣고 누구나 정보를 비교해 평가할 수 있게 되면서 시장 규모가 확장된 것이다. 같은 맥락에서 미디어와 테크놀로지의 진화가 미술을 향한 관심과 지식을 끊임없이 후원해줄 것이고 결과적으로 미술의 대중화는 순식간에 이루어질 것이다.

　디자인, 일러스트, 아트의 경계가 모호해진 지금은 음악가든 소설가든 엔지니어든 누구나 미술가가 될 수 있는 시대다. 가

까운 미래에는 다양한 분야의 사람들이 새로운 기술을 바탕으로 상식에 얽매이지 않는, 전혀 새로운 미술을 창작할지도 모른다. 테크놀로지의 발달로 여태껏 우리가 경험해보지 못한 새로운 표현이나 감동을 실현하는 아티스트의 등장이 더욱 기대되는 순간이다.

POINT

미술의 민주화와 대중화가
한창 진행되고 있다.

·

미술의 민주화란
개개인이 미술과 관련해
홍보나 판매, 기획 등의
통합적인 역량을
발휘하는 일이다.

·

오늘날의 미술은
콘셉트 중시에서
공감 중시로!

미술을 읽어내는
대중의 안목이 높아지면
민주화는 더욱 가속화된다.

·

사람들의 공감이
팔로워 수나 접속자 수로
수치화되는 시대를
맞이했다.

아티스트와 컬렉터가 상생하는
예술 생태계를 꿈꾸며

코로나19 사태로 2020년 미술 시장은 이제껏 경험해보지 못한 위기에 직면했다. 국가 차원의 봉쇄 조치로 갤러리는 어쩔 수 없이 휴업에 들어갔고 궁여지책으로 온라인 판매를 시작하는 곳도 늘어났다. 월 매출액이 전년 대비 50% 급감하는 비상 상황에서 그나마 고정 비용이 적게 드는 갤러리는 정부 지원금을 받아 가까스로 연명하고 있다. 사회적 거리두기가 조금씩 풀리면서 갤러리는 다시 문을 열었지만, 60대 이상의 시니어 층이 미술관을 찾지 않는 탓에 매출은 좀처럼 회복되지 않고 있다.

 그런 가운데 기쁜 소식이라면 20~30대 젊은이들이 미술에 관심을 갖기 시작했다는 점이다. 아무래도 구매력을 갖춘 연

령층이 아니기 때문에 고가의 작품을 구입하는 일은 드물지만 일반인 사이에서도 미술품 구입이 조금씩 정착되고 있는 분위기다. 다만 일본 미술 시장은 여전히 고전을 면치 못하고 있으며 전년 대비 매출액이 두 자릿수나 감소한 최악의 상황을 피하기 어려울 듯하다.

세계적인 흐름과 마찬가지로 일본과 한국에서도 미술품의 온라인 판매 시장이 확대되고 있지만 소장 가치가 있는 작품을 모아 소개하는 플랫폼은 많지 않아 미술 애호가들의 전폭적인 신뢰를 받지는 못하고 있다.

세계 최대의 아트페어를 운영하는 아트바젤의 보고서에 따르면, 북미와 유럽의 대형 갤러리는 평균 36%의 수입 감소로 구조조정을 단행하고 있다고 한다. 반대로 온라인 판매는 갤러리 매출의 26~35%까지 상승하며 앞으로도 서구에서는 온라인

과 병행한 갤러리 운영이 대세가 될 것으로 예상된다. 유럽 및 북미의 경우, 코로나 바이러스 감염자와 사망자 수가 급증한 탓에 미술 시장도 녹록지 않은 상황인 것 같다.

한편 일본에서는 2차 시장(주로 경매회사)이 상승 무드를 타고 있다. 바야흐로 코로나 시국은 자산 분산으로 리스크를 관리해야 한다는 생각이 확산된 시기다. 부동산이나 스타트업에 대한 투자가 줄어들고 상장 주식, 가상 화폐 투자가 늘어났으며 미술품으로도 많은 자금이 몰리고 있다. 하지만 신규 미술 투자자는 어떤 미술품을 어떻게 구입해야 하는지 전혀 모르기 때문에 투자자들끼리 입소문으로 정보를 얻고 미술품 경매 시장에 뛰어들고 있다.

일본 최대 온라인 쇼핑몰인 조조타운ZOZOTOWN의 창업자이자 일본의 억만장자로 통하는 마에자와 유사쿠가 장 미셸 바스키아의 작품을 경매로 구입했다는 소식이 알려진 뒤, 2차 시장에서 미술품을 구입하면 손해 보지 않을 것이라는 낙관적인 전망이 만연하는지도 모른다. 물론 2차 시장이 활성화된 것은 분명하지만, 미술품을 구입하는 연령층이 낮아진 점도 영향을 미

19) 한국 미술 시장 또한 젊은 아트 컬렉터의 유입으로 전반적으로 활기를 띠고 있으나 다른 나라보다 트렌드에 더욱 민감하여 특정 인기 작가나 유명 작가에 편중되는 현상이 두드러지는 편이다. 특히 2차 시장에서 거래되는 작품은 낙찰 총액 Top10 작가의 시장 점유율이 44.2%에 달해, 소수의 작가 외에는 시장에서 소외될 수 있다는 우려가 나오고 있다(예술경영지원센터, 『2021 한국 미술 시장 결산 컨퍼런스 자료집』, 2022). 또한 일부 투자자들이 단발성으로 차익을 본 사례나 비전문가 집단을 통한 검증되지 않은 정보가 초보 컬렉터들에게 큰 영향을 미치기도 한다. 다양한 분야에서 미술품에 관심을 갖고 참

쳐서 일본 국내 시장에서만 통하는 작품이 높은 평가를 받고 있다는 사실도 일본 미술 시장의 현실이다. 실제로 1980년대 유행했던 만화나 삽화를 오마주한 작품이 30대 미술 구매자들 사이에서 좋은 반응을 얻고 있다.

여하튼 현재 일본 미술 시장이 30~40대 연령층을 중심으로 2차 시장에서 새로운 활력을 찾고 있다는 점은 확실하다. 이는 중국, 한국, 대만, 홍콩 등 아시아 미술 시장이 서로 모방하듯 비슷한 양상을 보이고 있다. 미술품 구매자가 조금씩 늘어나고 정보가 부족한 상황에서 일부 경매 종목에 인기가 집중되어 있는 구조도 판박이다.[19]

최근 아시아 미술계를 살펴보면, 전체 미술 시장을 이끄는 2차 시장의 성공이 1차 시장에도 긍정적인 영향을 미치면서 컬렉터가 1차 시장인 갤러리에서 미술품을 직접 구입하는 사례가 늘고 있다. 이 과정에서 경매장에 나오는 인기 작가의 작품을 사고팔다 보면 경매 수수료가 생각보다 훨씬 많이 붙고 이익을 얻기까지 긴 시간이 걸린다는 점을 미술품 구매자들이 인지하기 시작했다. 실제로 경쟁이 치열하지 않은 작가라면 1차 시장에서

에필
로그

여하는 것은 환영할 일이지만, 미술계 전반에 성숙한 통찰력을 가진 전문가의 의견을 배제하고 성급하게 작품을 거래하는 것은 작품 가격의 급등 및 급락을 초래하는 요인이 되기도 한다. 팬덤을 기반으로 한 작가의 성장도 꾸준히 유지만 된다면 안정적일 수 있으나, 리세일만을 목표로 접근하는 컬렉터 층은 약간의 가격 하락만으로도 쉽게 무너질 수 있어 주의가 필요하다. 현재의 마켓 상황이 과열되어 있다고는 해도 새로 유입된 젊은 아트 컬렉터 층이 점차 진정한 미술 애호가의 태도를 갖추어나간다면 지속적인 미술 시장의 성장을 기대할 수 있을 것이다.

207

작품을 구입하는 쪽이 2차 시장보다 더 저렴하다는 정보가 널리 알려지지 않았을 따름이다. 더욱이 어떤 갤러리에서 구입하면 좋은지, 어떤 작가가 유망주인지 등의 지식이 부족한 상황에서는 1차 시장이 지속적으로 번성하기는 어려울 것이다.

코로나19 대유행에도 착실하게 경제 성장을 달성한 중국의 경우, 미국을 바짝 추격하며 미술 시장이 급성장하고 있다. 중국을 중심으로 한 아시아 시장에서 일본과 한국 미술 시장의 영향력은 미미하다. 이와 같은 엄중한 현실에서 중국과의 격차를 조금이라도 좁히려면 갤러리와 고객 간의 정보 공개와 공유가 필수적인 요소다.

2020년부터 미술 시장은 위험한 상황에 직면했지만 위기를 기회로 삼아 매출이 증가한 갤러리도 분명 존재한다. 아티스트도 마찬가지로 전적으로 갤러리에 의존하다가 코로나 시국에 미처 대응하지 못한 작가도 있었고, 스스로 기회를 만들어낸 작가도 적지 않다.

결론적으로 위기를 기회로 탈바꿈시킨 개인이나 조직은 코로나19 사태 전부터 세상의 흐름을 읽어내고 유연하게 대처하는 시스템을 갖추고 있었다.

코로나19가 종식되면 우리 앞에는 분명 새로운 시대가 펼쳐질 것이다. 바로 '마음의 시대'다. 마음을 챙기면서 지금 이 순간을

살아가는 일이 의미 있는 인생을 만드는 길이다. 그런 의미에서 앞으로 등장할 새로운 시장은 '나다운 삶'과 어떤 형태로든 이어질 것이다. 이제부터는 '나답게' 사는 것에 진심으로 몰두하지 않을까 싶다.

미술은 인간다움을 회복시켜주는 훌륭한 도구이다. 그렇기에 예술품을 창조하는 예술가도 늘어나고 시장도 더 커지고 넓어질 것이다. 새로운 시장이 움트고 있는 상황에서 가만히 뒷짐 지고 구경만 하고 있을 수는 없다.

한창 몸집을 키우고 있는 미술 시장에서 지금 당장 무엇을 해야 하는지 이 책을 통해 조금이라도 감을 잡는다면 또 다른 비즈니스의 기회를 포착할 수 있으리라 확신한다.

아울러 미술 투자의 의미를 진지하게 되새기면서, 어떤 작품을 구입할 것인지 관심과 흥미를 더욱 공고히 해나가는 데 이 책이 도움이 되기를 간절히 바란다.

도쿠미쓰 겐지

에필
로그

황소연

대학에서 일본어를 전공하고 출판계에 입문해 번역과 기획을 담당했다. 현재 일본어권 전문 번역가로 활발히 활동하는 한편, '바른번역 출판번역 아카데미'에서 일본어 번역 강의를 맡아 후배 번역가를 양성하는 데 매진하고 있다. 옮긴 책으로는 『비즈니스 엘리트를 위한 서양미술사』, 『죽을 때 후회하는 스물다섯 가지』, 『내 몸안의 작은 우주, 분자생물학』, 『뇌과학자의 특별한 육아법』 등 100여 권이 있다.

현대 미술 투자 교과서

초판 1쇄 인쇄	2022년 9월 27일
초판 1쇄 발행	2022년 10월 11일

지은이	도쿠미쓰 겐지
옮긴이	황소연
한국어판 감수	문정민
발행인	강선영·조민정
펴낸곳	(주)앵글북스
주소	서울시 종로구 사직로8길 34 경희궁의 아침 3단지 오피스텔 407호
문의전화	02- 6261-2015
팩스	02- 6367-2020
메일	contact.anglebooks@gmail.com

ISBN 979-11-87512-75-2 03600